实战·上海美术类高考辅导丛书

色彩

章德明 主编

林加冰 金国明 宋建社 隋军 副主编

上海书画出版社

2005年上海市普通高校招生应用艺术设计类专业统一考试试题
色彩：静物

一、按所提供的物品图片，自由组合形成构图，画成色彩写生形式的色彩静物画（工具：水粉、丙烯均可）。

二、物品、物件要求：

1.陶罐、酒瓶、酒杯、盘子、苹果、梨、葡萄，七个种类符合、齐全。

三、画面要求：

1.构图完整。 2.造型结实，明暗层次丰富。

3.色彩关系和谐，色调统一。 4.体积感、空间感、整体感强。 5.笔触生动，富有艺术表现力。

四、时间：三小时。

2006年上海市普通高校招生美术类专业统一考试试题
色彩：静物

一、按所提供的实物图片（实物摆放的形态、构图、位置、数量不能改变），用色彩写生方法表现（工具：水粉、水彩、丙烯均可）。

二、画面必须有台面、背景的衬布，由自己添加和布置。衬布限用二块（一块为深蓝灰色，另一块为浅灰白色）。

三、图片实物清单：鱼一条、白瓷盘一个、砂锅（含盖）一个、葡萄酒一瓶、大蒜四根、茄子二个、洋葱二个、花菜一棵、鸡蛋三只、红辣椒二只、青辣椒一只、生姜二块、透明玻璃杯（含水）一只。

四、画面要求：

1.构图完整。 2.造型结实，明暗层次丰富。

3.色彩关系和谐，色调统一。 4.体积感、空间感、整体感强。 5.笔触生动，富有艺术表现力。

五、时间：三小时。

2007年上海市普通高校招生美术类专业统一考试试题
色彩：色彩静物

一、按所提供的静物黑白照片，用色彩写生的形式与方法来表现，横构图，物品不可移动位置，色调自定（工具：限用水粉、水彩）。

二、图片实物清单：铜火锅一个、酒瓶一个、装橙汁的高脚玻璃杯一只、辣椒五只、洋葱一只、大葱一根、西红柿三只、土豆一个、大白菜一棵、白瓷盆一个、衬布二块。

三、画面要求：

1.构图完整，色彩明快。 2.造型准确，明暗层次丰富。

3.色彩关系和谐，色调统一。 4.体积感、空间感、整体感强。 5.笔触生动，富有艺术表现力。

四、时间：三小时（180分钟）。

2008年上海市普通高校招生美术类专业统一考试试题
色彩：色彩静物

一、按所提供的静物黑白照片，用色彩写生的形式与方法来表现，横构图，物品不可移动位置，数量不可加减，色调自定（工具：限用水粉或水彩）。

二、图片实物清单：梨一个、香蕉一串、葡萄一串另加五颗、苹果三个、不锈钢水壶一个、酒瓶二只、装有清水的高脚玻璃杯一个、水果刀一把、白瓷盆一个、衬布二块。

三、画面要求：

1.构图完整，色彩明快。 2.造型准确，明暗层次丰富。

3.色彩关系和谐，色调统一。 4.体积感、空间感、整体感强。 5.笔触生动，富有艺术表现力。

四、时间：三小时（180分钟）。

2009年上海市普通高校招生美术类专业统一考试试题
色彩：色彩静物（A卷）

一、按所提供的静物黑白照片，用色彩写生的形式与方法来表现，横构图，物品不可移动位置，数量不可加减，色调自定（工具：限用水粉或水彩）。

二、图片实物清单：陶罐一个、装有清水的玻璃杯子一只、酒瓶一个、陶钵一个、苹果六个、白瓷盘一个、衬布一块。

三、画面要求：

1.构图完整，色彩明快。 2.造型准确，明暗层次丰富。

3.色彩关系和谐，色调统一。 4.体积感、空间感、整体感强。 5.笔触生动，富有艺术表现力。

三、时间：三小时（180分钟）。

2010年上海市普通高校招生美术类专业统一考试试题
色彩：色彩静物（A卷）

一、按所提供的静物图片，用色彩写生的方法来表现。物品不可移动和加减，色调自定。（工具限用水粉或水彩）。

二、物品清单：

陶罐一个、红酒一瓶、小酒坛一个、玻璃杯一只、高脚酒杯一只、白瓷盘一个、蟹二只、洋葱二个、苹果一个、衬布三块。

三、要求：

1.构图完整，造型准确。 2.注重色彩关系，色调统一。

3.强调体积感、空间感。 4.用笔生动，富有艺术表现力。

四、时间：三小时（180分钟）。

上海市普通高校招生美术类专业统一考试阅卷评分参考标准

色彩评分的依据：

（1）构图是否饱满、完整 （2）比例是否准确 （3）形体透视是否正确 （4）明暗关系是否明确，层次是否分明

（5）色彩冷暖大关系是否明确 （6）整体色彩调子是否协调统一 （7）静物的质地感、立体空间效果表现如何

（8）画面的整体是否富有艺术表现力和感染力等

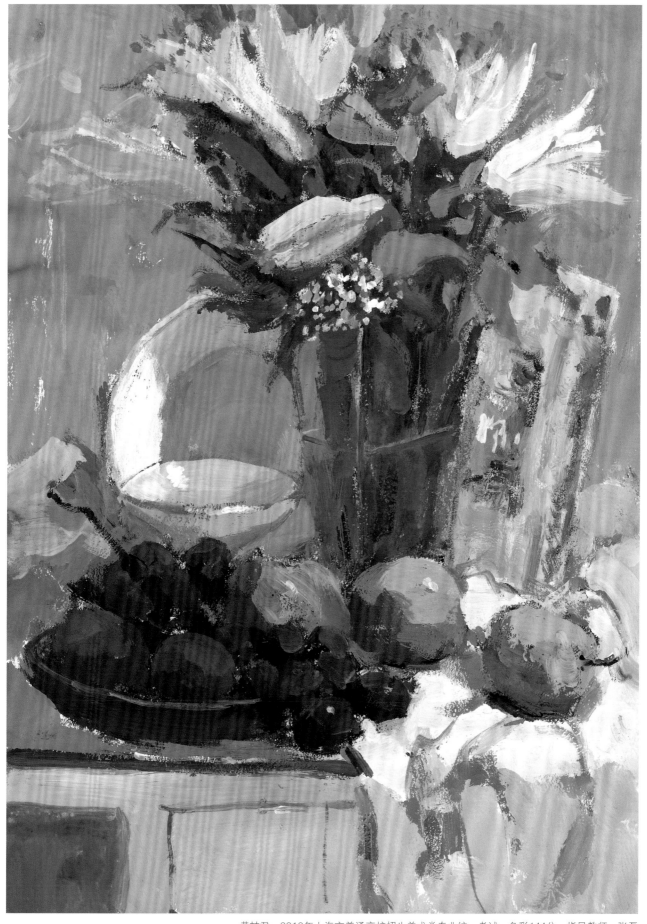

黄喆君　2010年上海市普通高校招生美术类专业统一考试　色彩144分　指导教师：张磊

点评：画面整体色调明确，用笔轻松自如，对于黑、白、灰色彩关系对比有较好的处理，色彩含蓄，具有较强的绘画感。不足的是前面水果缺少变化。

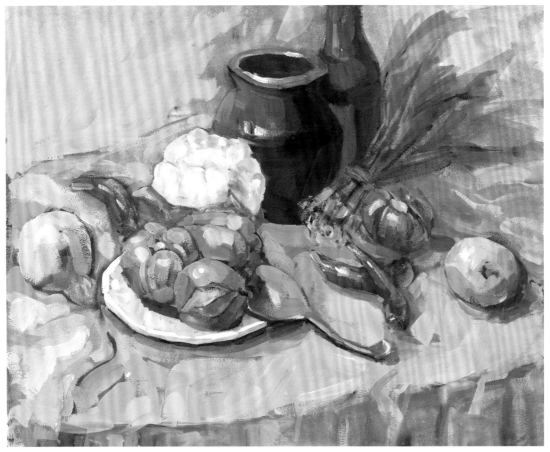

陈恩利　2008年上海市普通高校招生美术类专业统一考试　色彩138分　考入上海大学美术学院　指导教师：孙燕平

点评：该画整体色调较明确，笔触成熟爽快，显示出该学生娴熟的表现技巧。如果能把中间的黄苹果再塑造得精到一些，与后面的物体拉开虚实关系，并把前面黄布的笔触运用到布纹上去则更好。

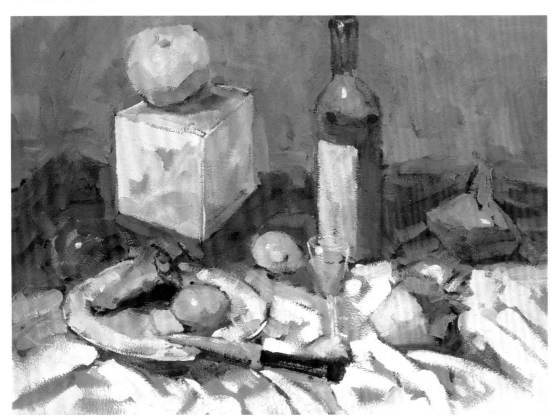

陈恩利　2008年上海市普通高校招生美术类专业统一考试　色彩138分　考入上海大学美术学院　指导教师：孙燕平

点评：该作业画面上下的黑白关系明确，笔触的表现力较强，如果能在构图上把几何体上面的黄苹果再移下并画小一点，颜色也略灰一点，就不至于抢了前面物体的主导地位。白布的层次可再丰富些，整个画面将更加丰富整体。

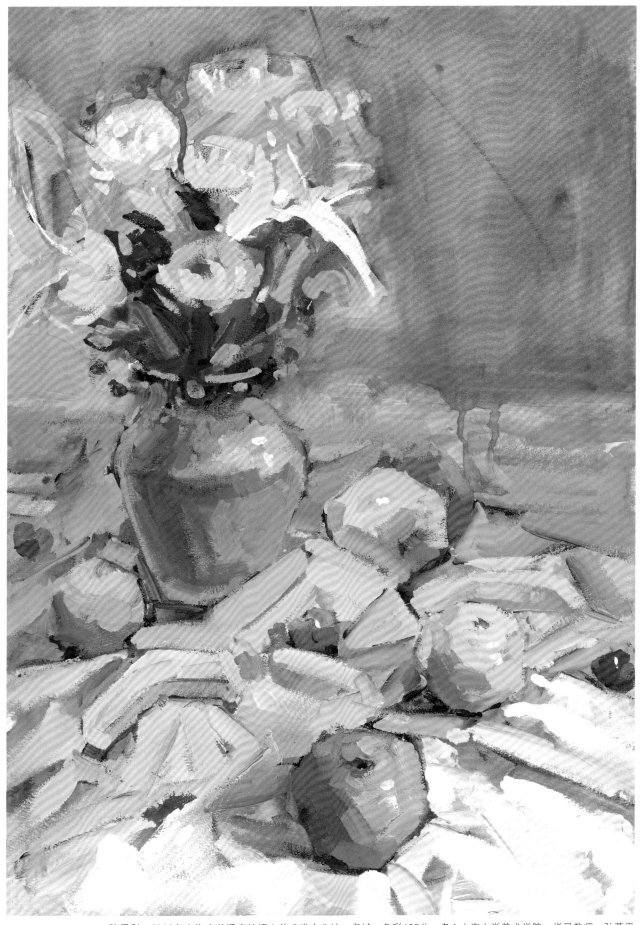

陈恩利　2008年上海市普通高校招生美术类专业统一考试　色彩138分　考入上海大学美术学院　指导教师：孙燕平

点评：整个画面的金黄色调子非常明快清新，物体在构图上的摆放略有松散之感，如能把整个花瓶移中间一点，下面的黄苹果移上一点，

画面构图将会更加紧凑整体。

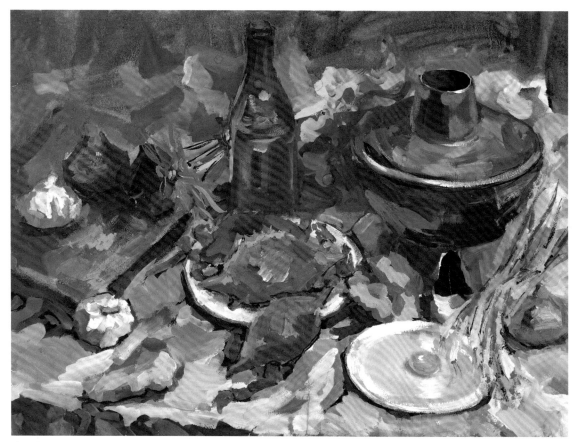

朱丽雅　2008年上海市普通高校招生美术类专业统一考试　色彩134分　考入上海第二工业大学　指导教师：孙燕平

点评：这幅色彩作业给人的第一印象是非常轻松自在，尤其表现在作画过程中起稿时的大湿笔和细部刻画时的小笔触，主要物体上的偏暖色与次要物体和背景上的偏冷色形成对比，较好地突出了主体。

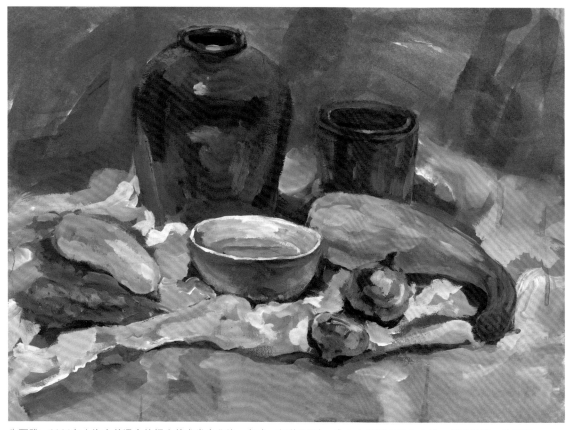

朱丽雅　2008年上海市普通高校招生美术类专业统一考试　色彩134分　考入上海第二工业大学　指导教师：孙燕平

点评：这幅色彩作业主次关系明确，四周偏冷的背景处理得相当简洁，而主体物有一定的深入刻画，物体的明暗和冷暖对比得到了较好的体现。

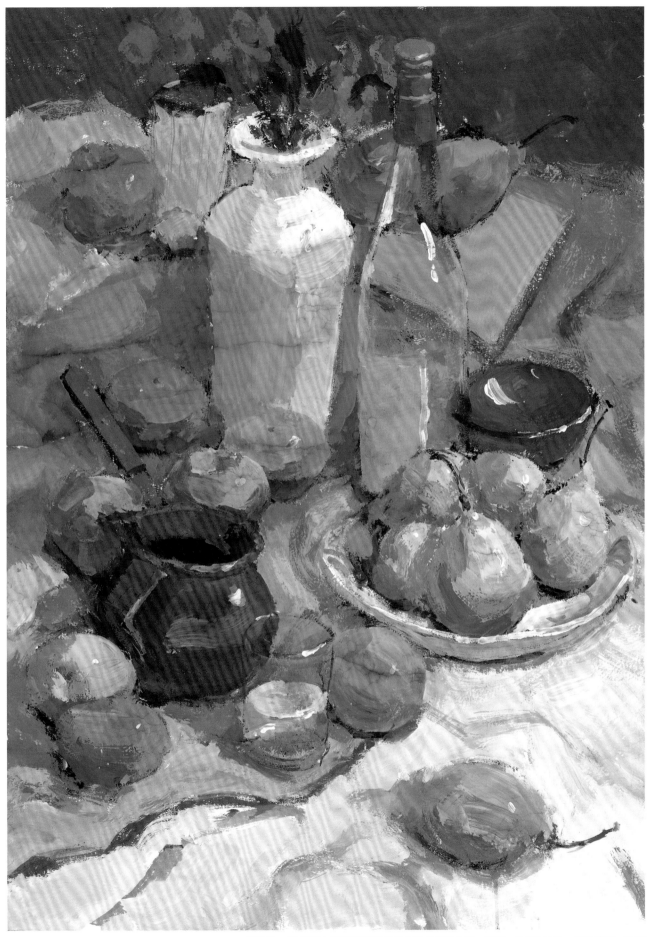

黄喆君　2010年上海市普通高校招生美术类专业统一考试　色彩144分　指导教师：张磊

点评：画面色彩明确，色彩丰富和谐。对物体的塑造较为充分，画面空间感较强。不足之处是高光的表现有点简单雷同。

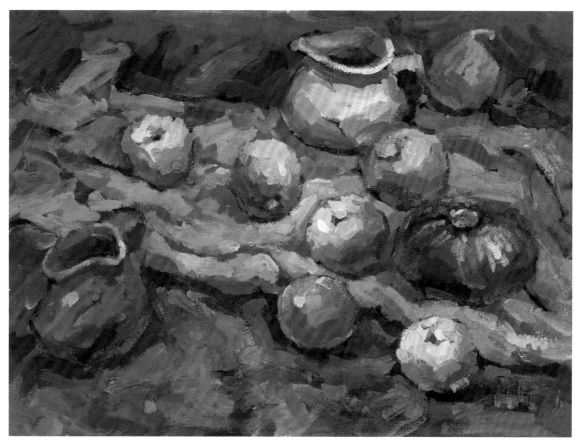

孙蕊云　2008年上海市普通高校招生美术类专业统一考试　色彩134分　考入华东师范大学　指导教师：孙燕平

点评：此幅作业第一感觉色彩强烈，然而又不失整体，尤其是笔触的厚实感具有较强的艺术感染力，对于主要物体也有较好的塑造。如果再加强一些疏密关系，则不失为一件较好的习作。

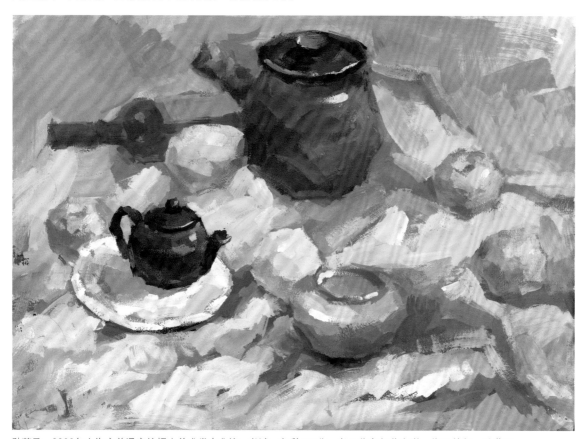

孙蕊云　2008年上海市普通高校招生美术类专业统一考试　色彩134分　考入华东师范大学　指导教师：孙燕平

点评：这幅作业以衬布的黄色调为主调，色彩倾向明确。在处理具体物体时用笔概括，画面中的深色茶壶起到一个统一中有变化的作用，如果能够在处理布纹时再具体一些就更好。

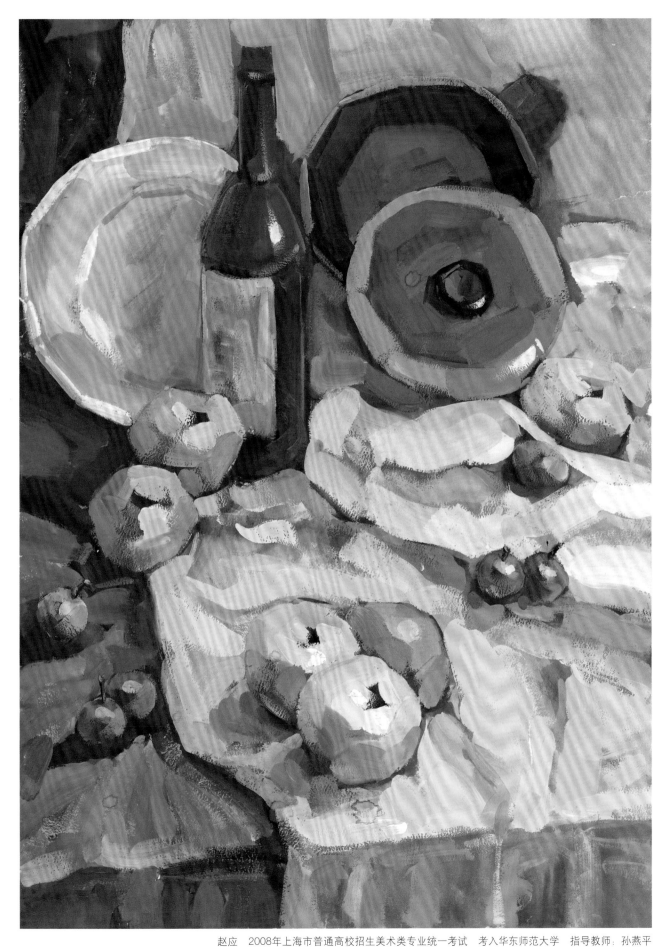

赵应　2008年上海市普通高校招生美术类专业统一考试　考入华东师范大学　指导教师：孙燕平

点评：这件作品构图完整，物体前后的主次关系、冷暖关系较为明确。在物体的塑造上用笔非常老练、干脆又不失严谨，色彩明快爽利又不失整体。略有不足的就是后面的酒瓶和烧锅的笔触有些概念化。

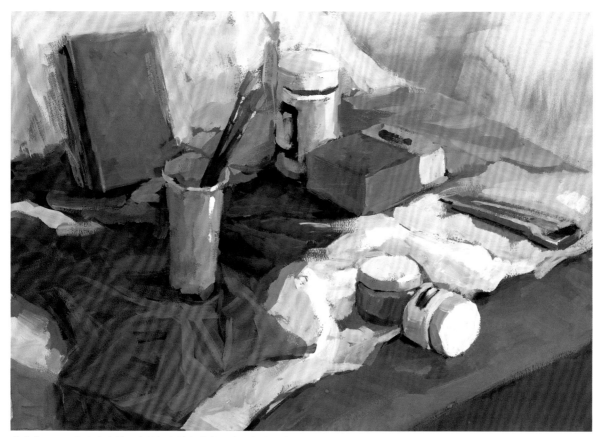

蒋萃莹　2007年上海市普通高校招生美术类专业统一考试　总分398分　考入中国美术学院版画系　指导教师：白璎

点评：倾斜的构图给画面增添了动感，构图强调了空间感，层次分明，运笔轻松自由，物体塑造到位，明快的色调和强烈的对比给人以轻松愉悦之感。

葛弘渊　2008年上海市普通高校招生美术类专业统一考试　色彩140分　考入上海大学美术学院数码系　指导教师：李汉成

点评：此画构图饱满，色彩明快。造型准确整体感强，用笔肯定有力，画面生动。

甘雪君　2007年上海市普通高校招生美术类专业统一考试　总分398分　考入中国美术学院雕塑系　指导教师：陶惠平

点评：整幅画面色彩表达轻松，色调明确，色彩饱和明快，冷暖关系合理，枯湿结合空间感强，具有较强的艺术表现力。

孙蕊云　2008年上海市普通高校招生美术类专业统一考试　色彩134分　考入华东师范大学　指导教师：孙燕平

点评：该幅色彩作业的黑、白、灰关系和色彩的冷暖关系，较好地体现出画面中物体的主次关系、前后关系，用笔前实后虚、前干后湿，笔触也肯定干脆，具有一点艺术表现力。

丁逸之　2008年上海市普通高校招生美术类专业统一考试　考入上海大学美术学院设计系　指导教师：孙传立、张艺文

点评：此幅作品色调和构图较稳，色彩明快，物体的冷暖关系也有所体现。缺点是物体的主次关系不够明确，较为散乱，局部没有塑造好。

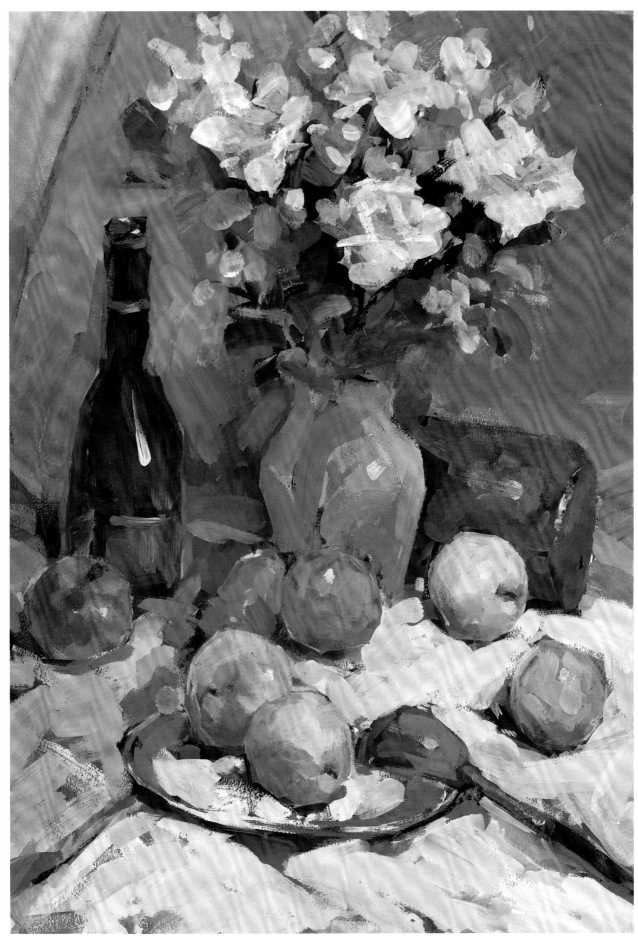

俞赕玲　2009年上海市普通高校招生美术类专业统一考试　色彩145分　考入上海大学美术学院建筑系　指导教师：孙康生

点评：用竖构来表现物象，花朵整体的球体感、包围感表现得当，花的姿态朝向都跃然于画面上，物体塑造也很到位，是一幅优秀的习作。

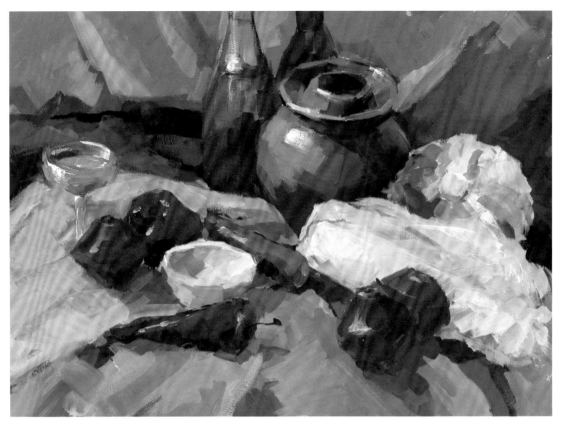

嵇宾红　2009年上海市普通高校招生美术类专业统一考试　总分414分　考入上海理工大学出版印刷专科学院　指导教师：关岩

点评：这幅作业约两小时完成，画面笔触较大，体面清晰，调子协调，以暖调为主，有较强的明暗冷暖对比度，通过对大环境的主观意识的表现性画法，使得画面在暖光的照射下呈现出层次分明、近实远虚的效果。不足之处是卷心菜的体面关系略差一些。

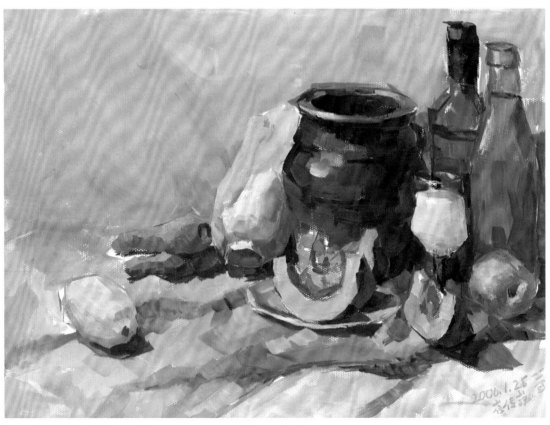

崔传巍　2006年考入上海理工大学出版印刷专科学院　指导教师：关岩

点评：这幅作业三角形构图疏密有致，运用明暗五层次规律，熟练地塑造体积，并且注重色彩的纯度对比。白盘中的面包片色彩明丽响亮，环境色丰富，玻璃器皿用干湿结合画法使画面生动有张力。不足之处是白菜的叶茎画得概念化，如能深入刻画为更佳。

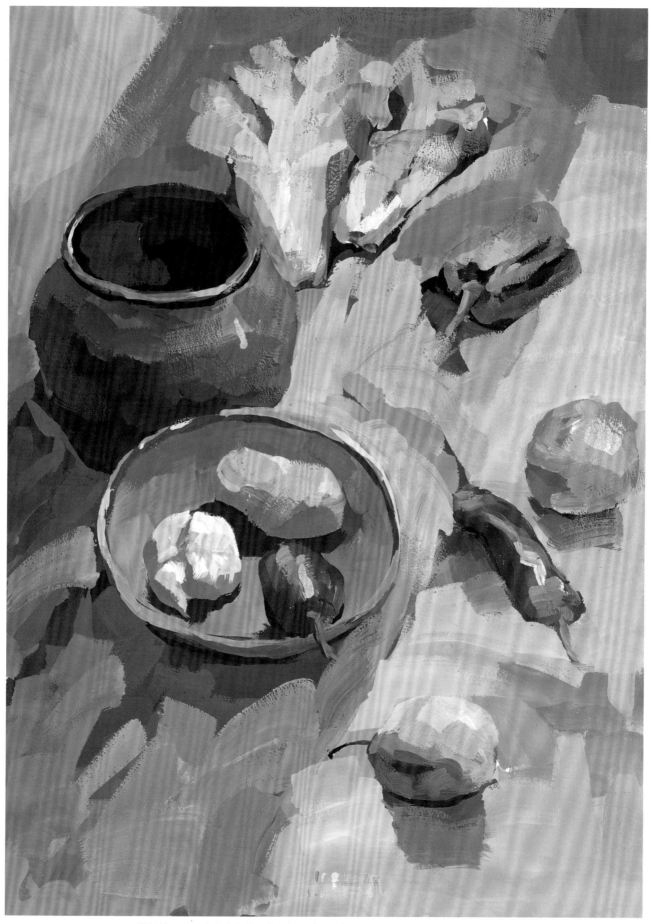

祝雯婷　2005年上海市普通高校招生美术类专业统一考试　色彩141分　考入上海戏剧学院　指导教师：张复利

点评：色彩和谐，色调统一，构图饱和，富有个性，用笔大胆有力，较有一定的艺术表现力。不足之处是物体塑造稍有些简单，缺少点耐看的东西。

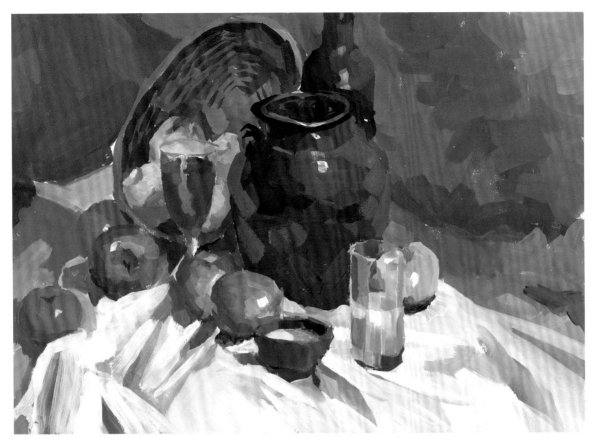

谢芸绮　2009年上海市普通高校招生美术类专业统一考试　总分408分　考入上海戏剧学院服化专业　指导教师：关岩

点评：这幅作业约两小时完成。三角形构图，背景与静物冷暖对比分明。玻璃杯与水果刻画深入生动，水果的体面关系明确。不足之处是篮子的质感刻画得不太深入。

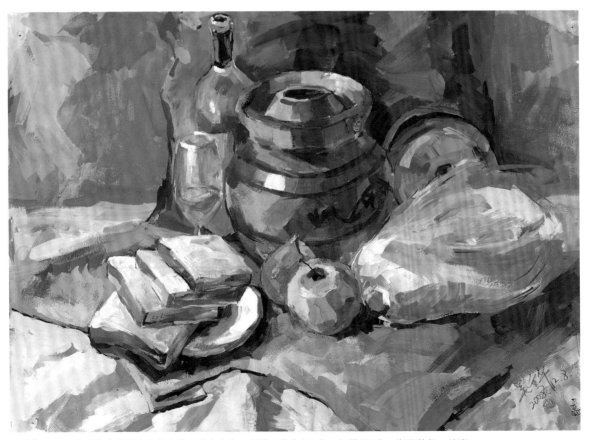

吴重华　2009年上海市普通高校招生美术类专业统一考试　总分401分　色彩135分　指导教师：关岩

点评：这幅作业构图疏密对比较明确，画面基调准确，尤其是几片面包的刻画，增强了画面的层次感及色彩的对比度。白菜的环境变化，虚实关系把握得比较好。陶罐的体积感与冷暖变化控制得较好。不足之处是绿酒瓶画得欠佳，在整幅画面中不太协调。

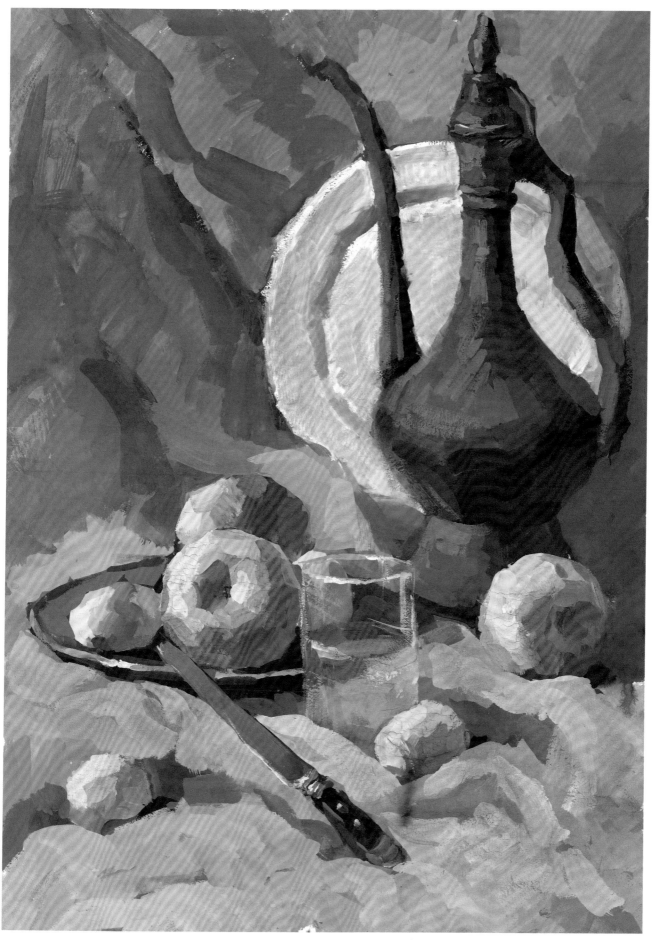

马晓莹　2002年考入上海海运学院　指导教师：徐步成

点评：该画物体塑造厚实，素描关系较好，空间感强，色彩明亮，对色彩有一定的理解力。

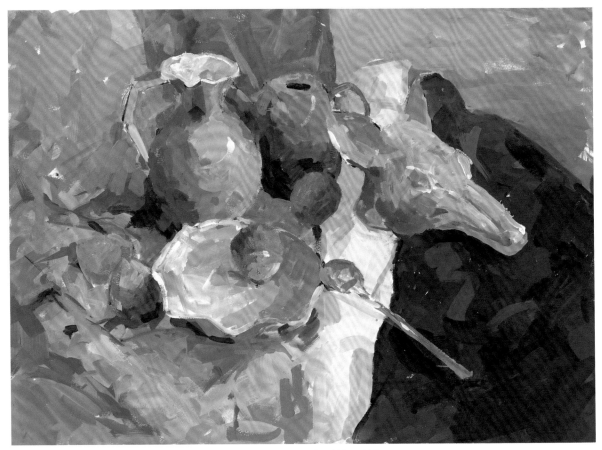

李艳琳　2010年上海市普通高校招生美术类专业统一考试应届生　指导教师：管郁生

点评：该画黑、白、灰对比强烈，绿色调清新亮丽，用笔飘逸，主体轮廓严谨。缺点是水果刻画得较弱。

陈若潇　2010年上海市普通高校招生美术类专业统一考试应届生　指导教师：管郁生

点评：色调沉稳，造型严谨，不足之处是缺乏视觉中心。水果刻画不如陶罐，衬布处理略紧。

陈若潇　2010年上海市普通高校招生美术类专业统一考试应届生　指导教师：管郁生

点评：静物主体马匹刻画精细，与轻松的背景笔触形成了对比。后面简略的酒瓶与前方刻画细致的陶罐也拉开了空间，但主体水果描绘得较单薄，削弱了整体艺术性，并且在整个默写过程中对纯色的应用略保守了些。

桑颖婧　2008年上海市普通高校招生美术类专业统一考试　考入中国美术学院壁画系　指导教师：佟平原

点评：画面整体刻画较深入完整，色调明确丰富，笔触变化自然，与物体之间的关系结合得较好。略显不足的是对色彩关系的主动理解与表现和暗部色彩关系较弱。

张昊　2009年考入上海大学美术学院　指导教师：裘莹

点评：用笔生动，不呆板，色彩明快，大关系处理较好。缺点是素描关系较弱，物体之间有点散。

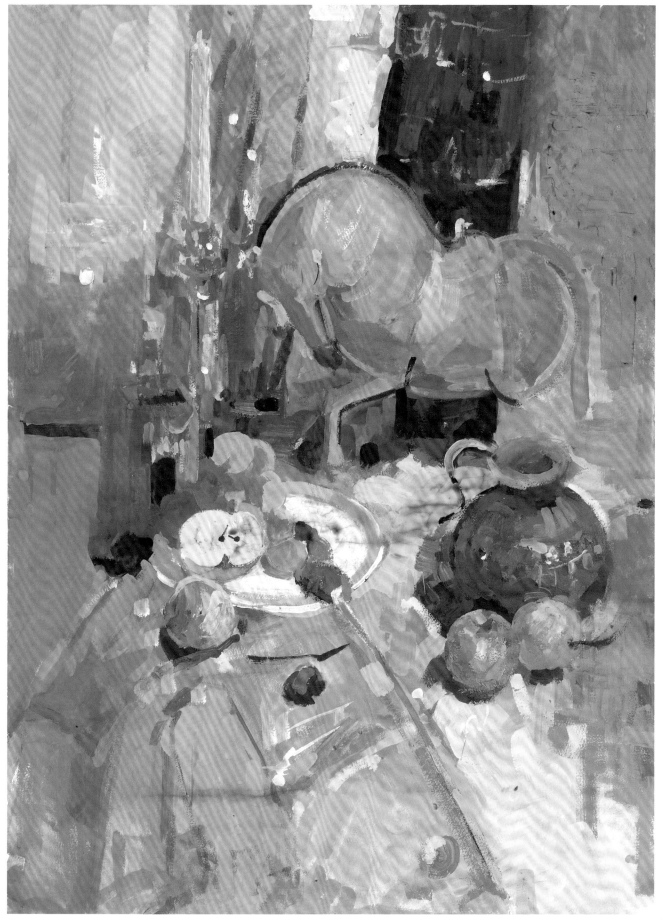

李艳琳　2010年上海市普通高校招生美术类专业统一考试应届生　指导教师：管郁生

点评：典型的绿色调默写范例。画面粉、纯、灰的对比拉到了极致，黑、白、灰对比强烈，同时大色块的冷暖也做到了高对比，成功地利用了一些中间灰调作平衡，苹果与紫葡萄也作了补色处理，可惜陶罐造型与主体水果的塑造还不够扎实，要多写生。

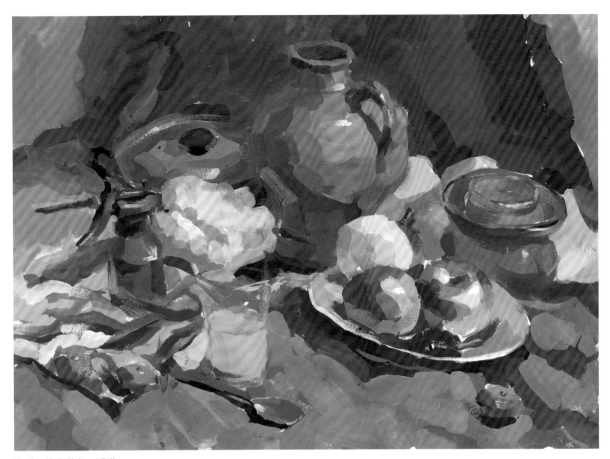

陶琪　指导教师：裘莹

点评：画面色彩明亮，用笔爽气、大胆，笔触与体块上的表达是此画的亮点。

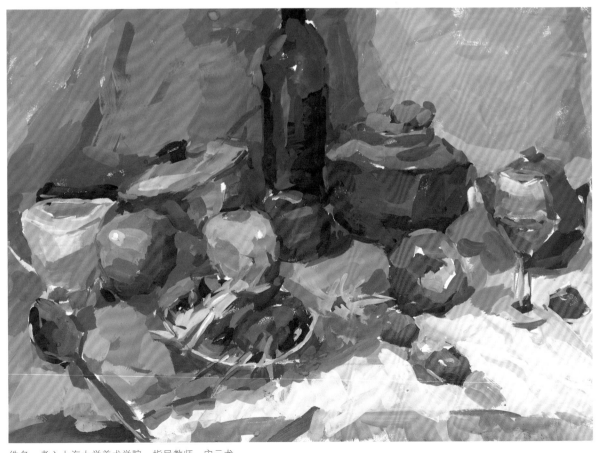

佚名　考入上海大学美术学院　指导教师：宋云龙

点评：色彩大胆，运笔生动，主次明确，空间感较好。

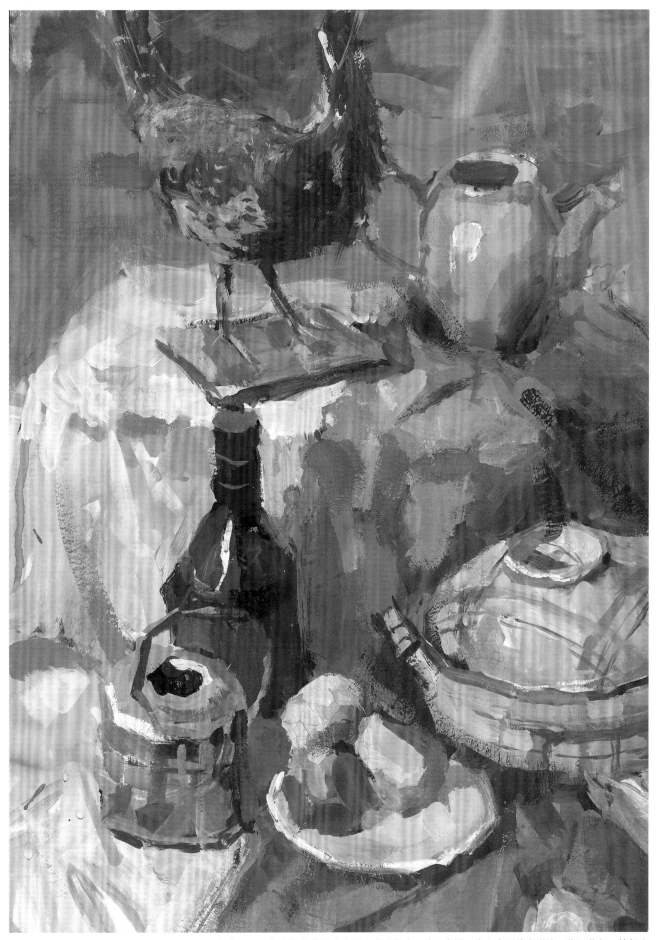

王嘉玮　2009年上海市普通高校招生美术类专业统一考试　考入中国美术学院　指导教师：管郁生

点评：厚重的灰色调处理使水果更亮丽，用笔犀利大胆，变化多样，同时先湿后干的处理手法使画面更有空间力度，并且也加快了绘制时间。

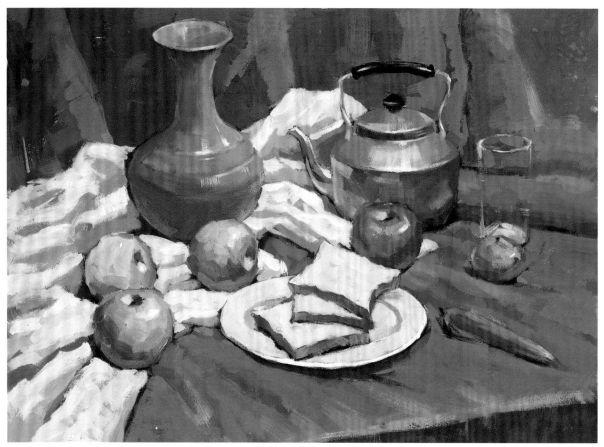

宋泗灏　2009年上海市普通高校招生美术类专业统一考试　总分414分　考入华东师范大学　指导教师：吴炜（润格）、顾嘉峰（润格）

点评：色彩明快，塑造严谨，整体色调和谐，空间感强。缺点是面包画得有点僵硬，白布空间感较弱。

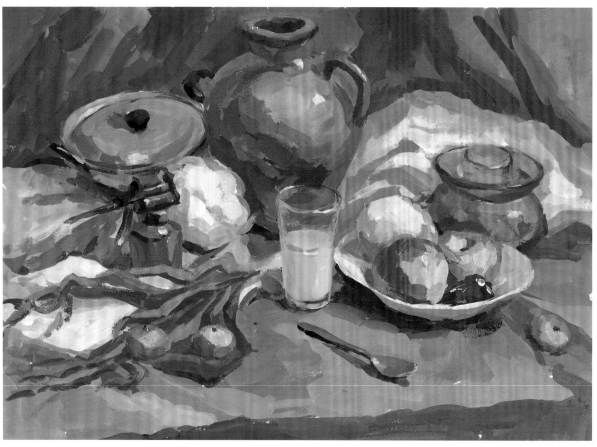

张超　2008年考入上海大学美术学院　指导教师：裘莹

点评：该画色调明快，用笔较爽朗，色彩的对比较强，物体主次明确，塑造到位。

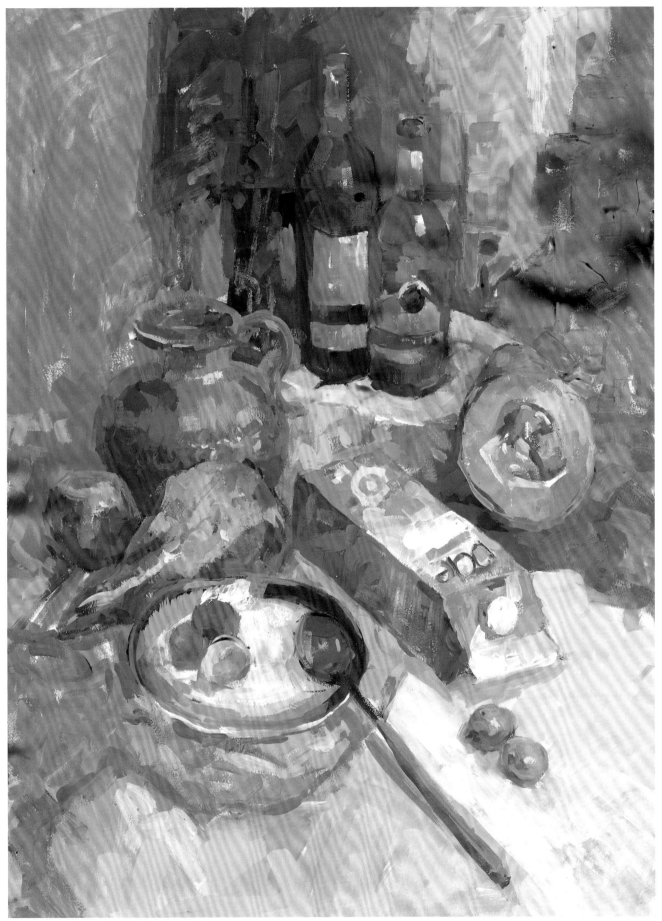

李艳琳　2010年上海市普通高校招生美术类专业统一考试应届生　指导教师：管郁生

点评：绿灰色调默写练习。用大面积丰富的灰色包围少数鲜艳的亮色，使画面高雅自然。暗部色彩倾向性明确，同时暗部纯度较高，这也是画面没有粉气的原因。

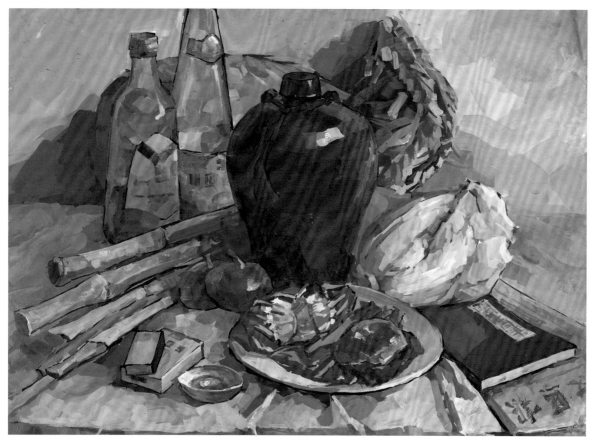

叶圣琴　2000年考入上海工艺美术学院　指导教师：管郁生

点评：此幅是以造型和光影为主的练习。冷暖对比强，更好地突出了光感，构图非常严谨扎实，《螃蟹》这一冷僻选题也出现在了2010年的高考色彩卷中。用勾线的技法使画面具有装饰性。

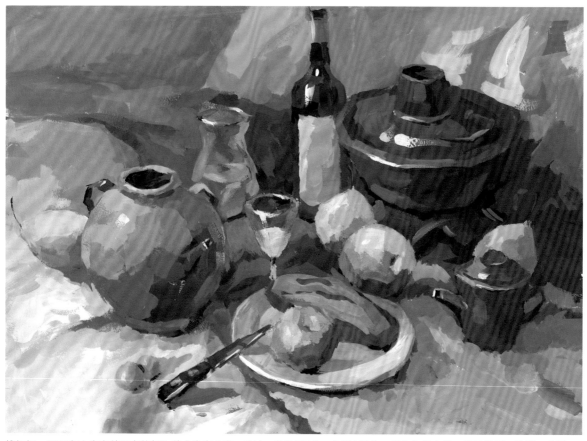

钱好好　2009年上海市普通高校招生美术类专业统一考试　总分423分　色彩146分　考入东华大学　指导教师：路洪、余骅

点评：该画色调明快，用笔大胆肯定，物体塑造适当，但罐口及高脚杯刻画稍显薄弱。

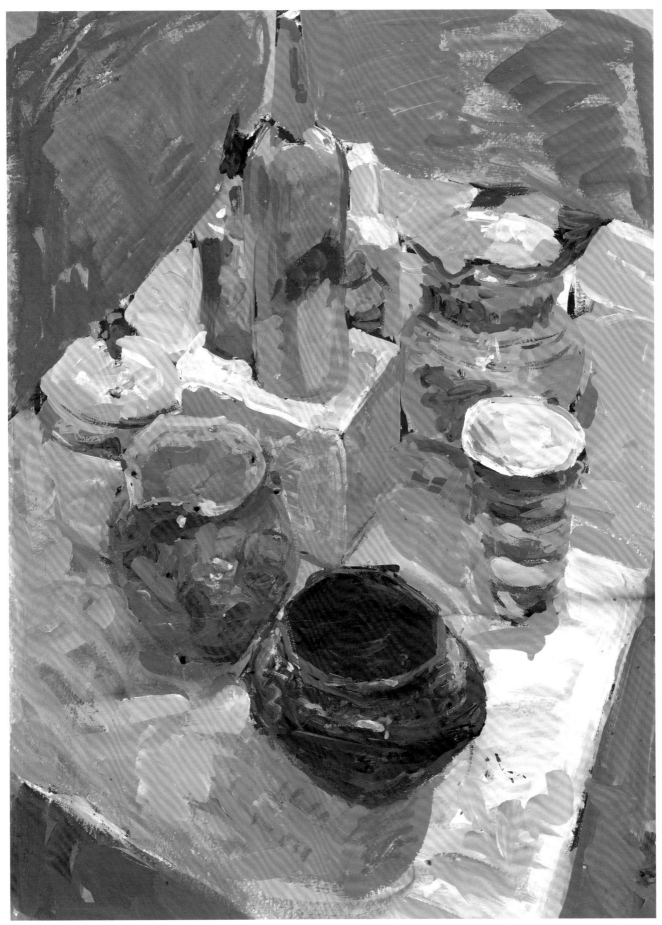

姜佳佳　2010年上海市普通高校招生美术类专业统一考试应届生　指导教师：管郁生

点评：这是一幅画面感统一的蓝灰色调练习。画面黑、白、灰的对比强烈，几乎用到了各种冷暖不同的蓝色，潇洒的用笔使观者的注意力集中到了色彩上，在短时间的考试中不失为讨巧的做法，但物体外轮廓还是要有一定的严谨性。

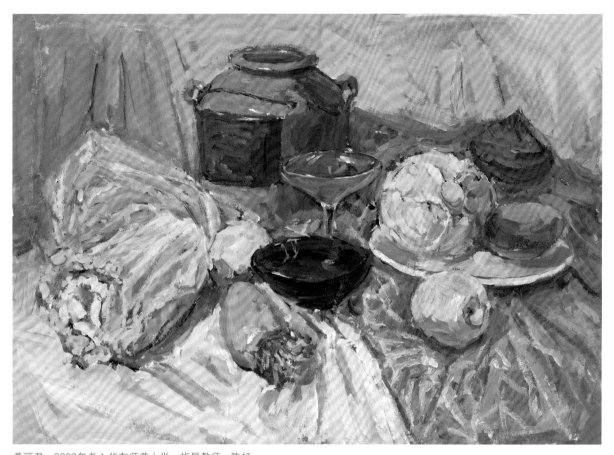

姜丽君　2009年考入华东师范大学　指导教师：陈虹

点评：这是根据彩色照片画的习作，作者大胆取舍，不拘泥于照片，画得细而不碎，整个画面色调和黑、白、灰大关系都较明确。

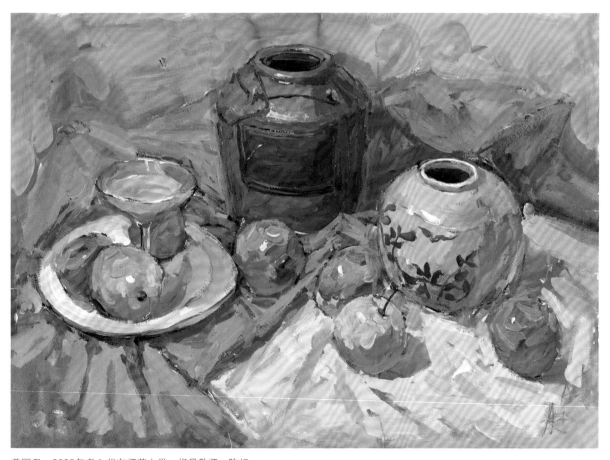

姜丽君　2009年考入华东师范大学　指导教师：陈虹

点评：这是根据黑白照片画的习作，作者设计了暖色光源，物体暗部投影均偏冷，画面色彩关系明确而响亮。

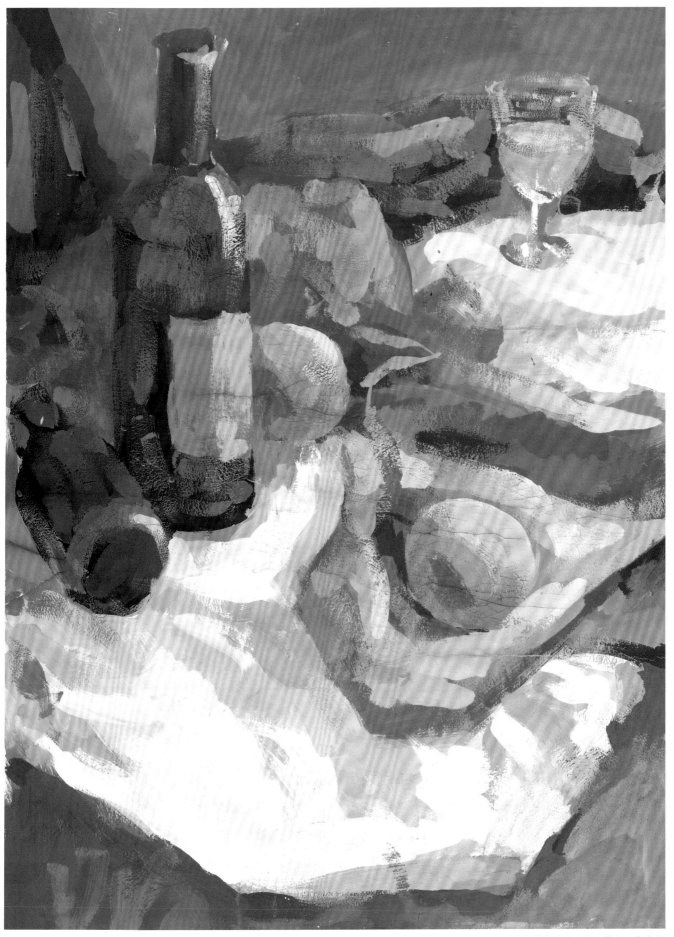

孙斌　2007年上海市普通高校招生美术类专业统一考试　色彩143分　考入中国美术学院　指导教师：殷永耀

点评：这幅以绿灰调子表现的静物作品色调优雅，冷暖变化微妙，深色底子辅以淡色干笔，笔触熟练生动，艺术表现力较强。

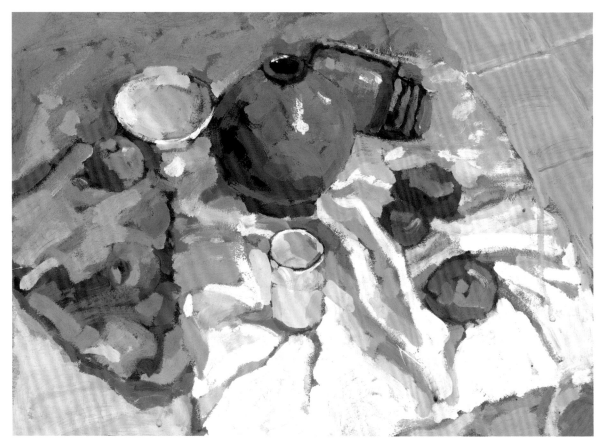

姚开凯　2008年考入上海工程技术大学　指导教师：陈虹

点评：默写习作，暖灰色调，作者能抓住大感觉，落笔用色都比较奔放。

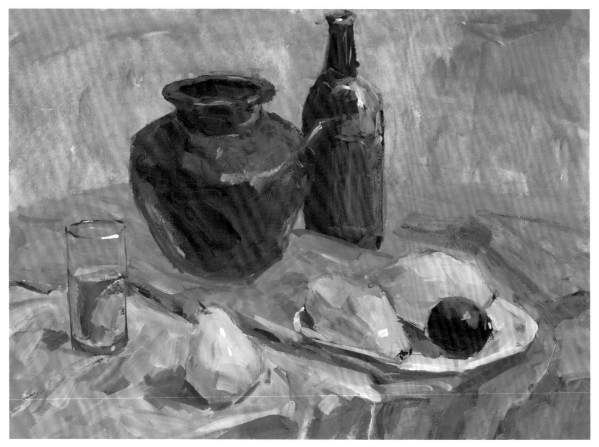

林乐妤　2009年上海市普通高校招生美术类专业统一考试　色彩134分　考入东华大学　指导教师：高红伟

点评：该作品构图合理，色彩关系协调，处理冷暖关系较为大胆，在技法上浓、淡、干、湿的尺度把握得也比较好。不足之处是素描关系比较弱。

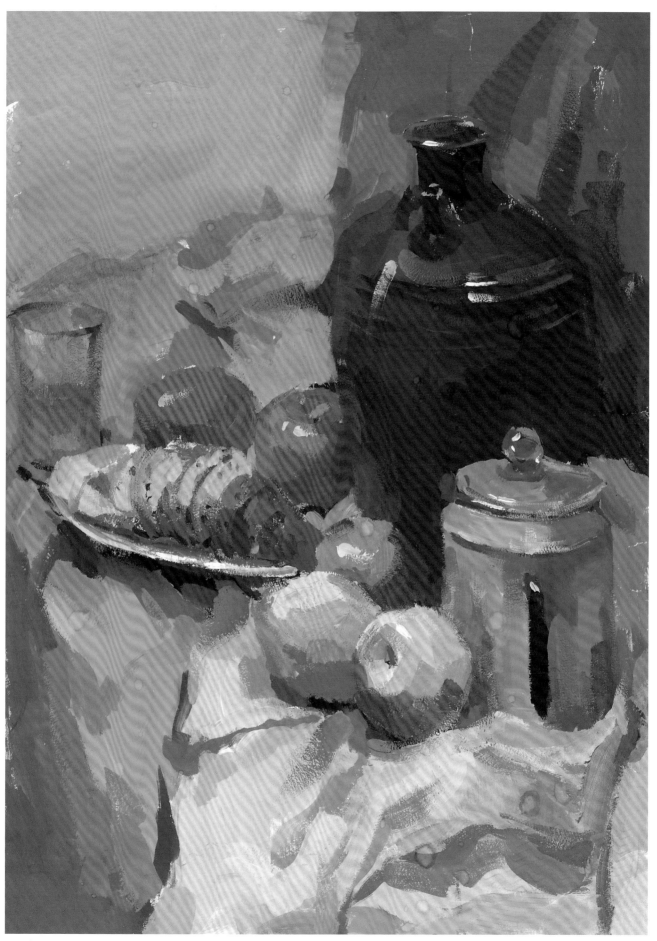

钱好好　2009年上海市普通高校招生美术类专业统一考试　总分423分　色彩146分　考入东华大学　指导教师：余骅

点评：该画物体塑造结实，用笔简练，物体素描关系到位，前后空间关系处理得不错。是一幅色彩佳作。

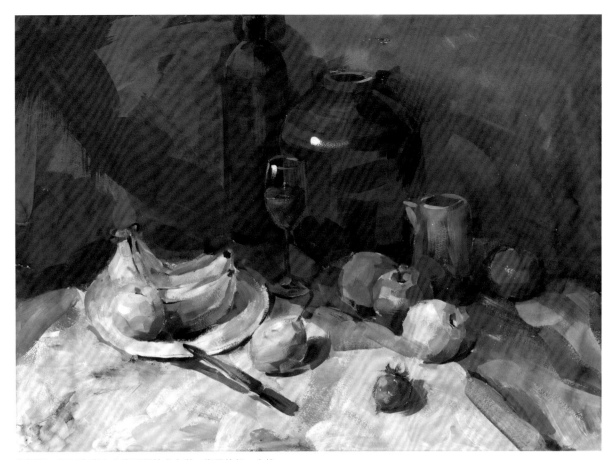

纪锡雯　2009年考入上海工程技术大学　指导教师：朱静

点评：画面色调柔和，物体冷暖关系处理恰当，但是画面的黑、白、灰的处理上还显得不够。

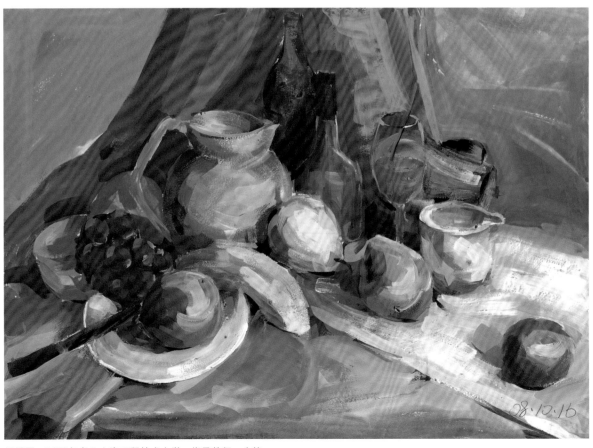

纪锡雯　2009年考入上海工程技术大学　指导教师：朱静

点评：画面色彩关系和谐，色调统一，在物体塑造上有一定的体积感和空间感。

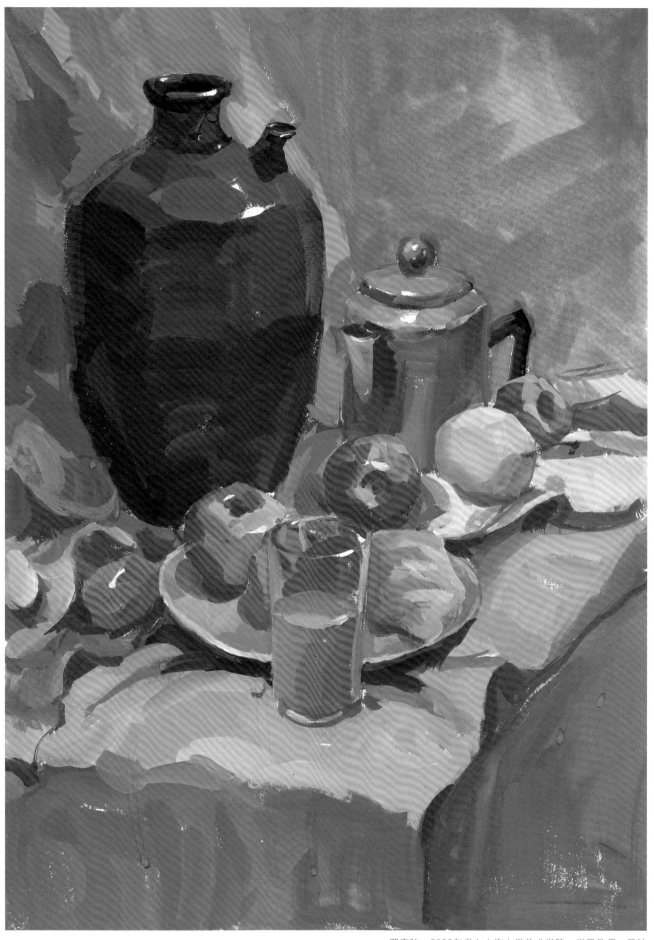

罗嘉骏　2009年考入上海大学美术学院　指导教师：吴敏

点评：该画笔触与形体结合得较好，没有多余的碎笔，显示了该同学的素描功底较为扎实。

31

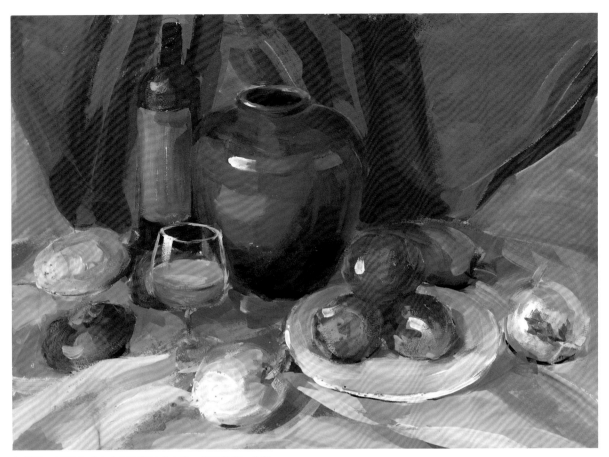

纪锡雯 2009年考入上海工程技术大学 指导教师：朱静

点评：画面整体色调把握较好，物体相互之间的色彩关系合理。缺点是对色彩的理解还不成熟。

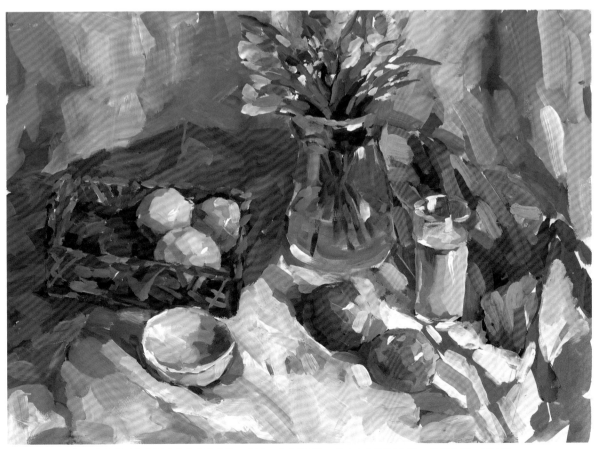

杨霏霏 2009年上海市普通高校招生美术类专业统一考试 总分396分 考入上海理工大学 指导教师：周林峰

点评：暖灰调子画面表现丰富，色彩饱和度较高，作者利用色彩纯度的对比把物体塑造得非常厚实，对玻璃器皿质感的表现力较强。

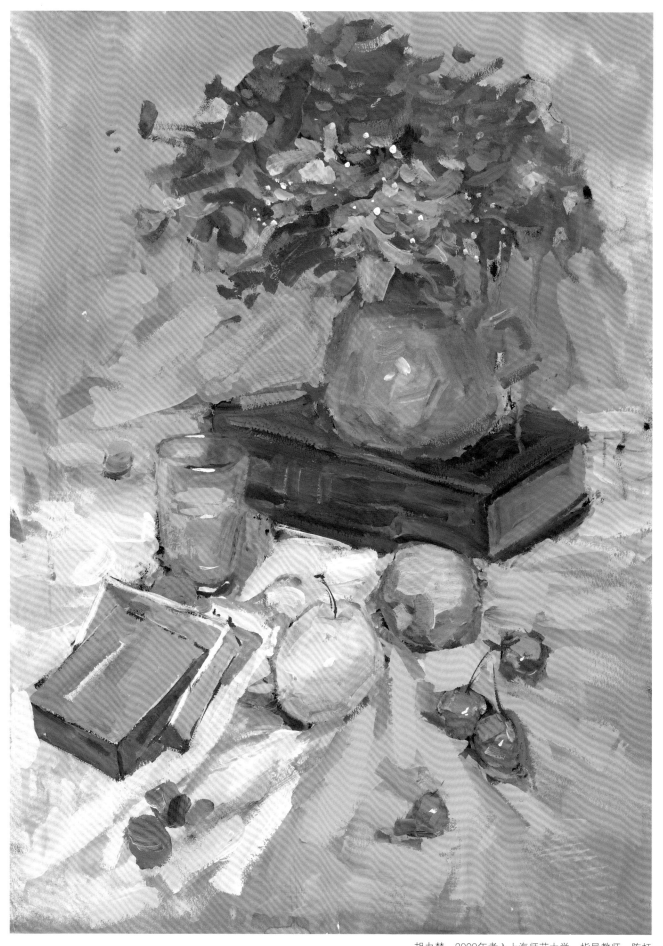

胡力梦　2009年考入上海师范大学　指导教师：陈虹

点评：这幅作业以大面积冷色来衬托暖色主体，用笔肯定，主次分明。素描关系较强，用色技巧较熟练。

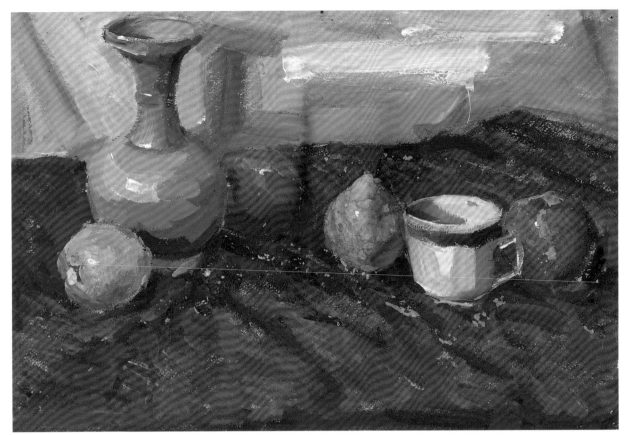

林天杰　2006年浙江省普通高校招生美术类专业统一考试　色彩95分　考入上海师范大学　指导教师：范佩俊

点评：画面色调统一，用笔概括简练，物体塑造有分量感。缺点是构图稍平均，缺乏生动性。

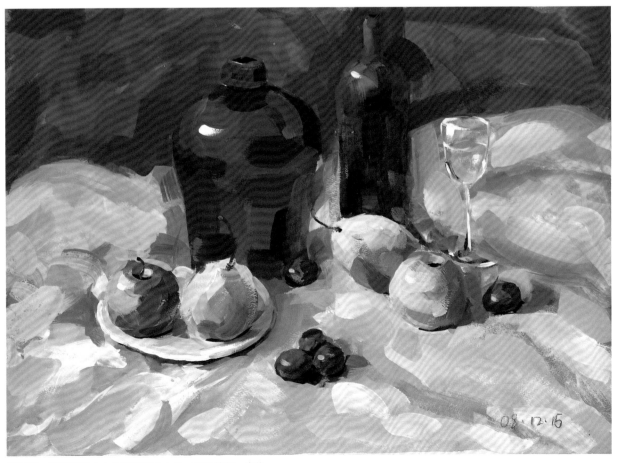

纪锡雯　2009年考入上海工程技术大学　指导教师：朱静

点评：该画面在塑造物体形态与质感方面表现较好，具有局部冷暖关系的表现能力。苹果和生梨的塑造较为出色，块面分明。

姚开凯　2008年考入上海工程技术大学　指导教师：陈虹

点评：此画是一幅默写习作，作者设计了暖黄色调，色彩明度接近高调。用色和用笔都能放得开，画得洒脱。缺点是素描关系较弱，有点平。

谢芸绮　2009年上海市普通高校招生美术类专业统一考试　总分408分　考入上海戏剧学院　指导教师：关岩

点评：这幅作业整体画面构图饱满，内容丰富。梯形构图，曲直对比穿插，疏密有别。色彩变化丰富，对比强。玻璃器皿的质感表现较好。不足之处是陶罐的整体感略差。

吴重华　2009年上海市普通高校招生美术类专业统一考试　总分401分　色彩135分　指导教师：关岩

点评：这幅作业约两小时完成。整个画面以冷色调为主。构图饱满、完美。画面中深浅色调的微妙对比丰富了色彩语言。同时作者注重蓝色衬布的明度、纯度等同类色变化。陶罐的色彩环境及冷调反光处理也都较为理想，不足之处是胡萝卜的体积感略差。

姜丽君　2009年考入华东师范大学　指导教师：陈虹

点评：这幅偏绿色调的习作色彩明快，物体塑造完整。画面构图大胆具有张力感。缺点是蔬果塑造欠虚实主次。

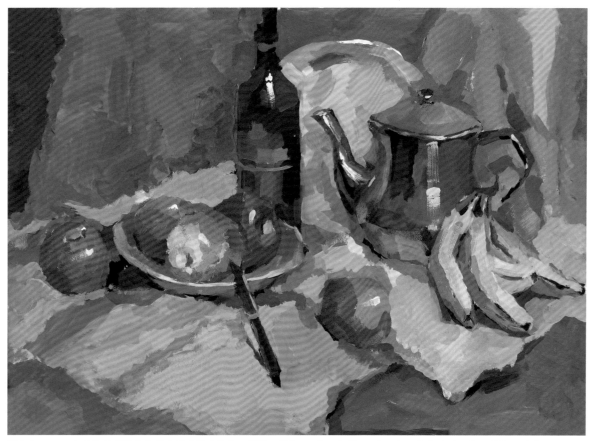

钱好好　2009年上海市普通高校招生美术类专业统一考试　总分423分　色彩146分　考入东华大学　指导教师：路洪

点评：画面色调优美，色彩冷暖得当，物体之间的质感表现较好，铝壶的质感表现较突出，素描关系较好，但物体的局部刻画还可更加深入。

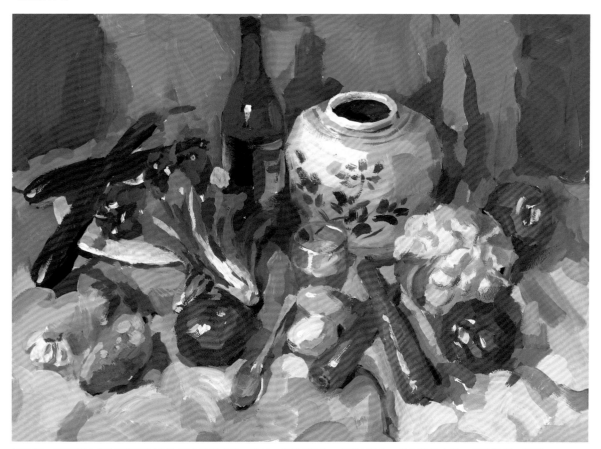

钱好好　2009年上海市普通高校招生美术类专业统一考试　总分423分　色彩146分　考入东华大学　指导教师：路洪

点评：该画色彩明快响亮，用色、用笔适当而不失松动，构图饱满，物体表达充分，瓷罐的塑造较整体，体现出作者良好的艺术感觉。

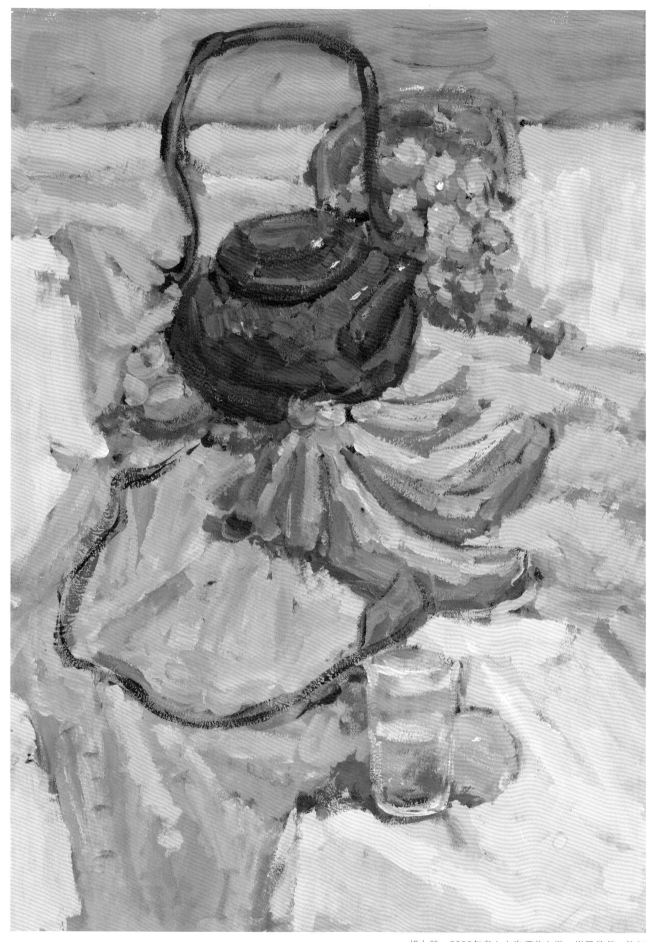

胡力梦　2009年考入上海师范大学　指导教师：陈虹

点评：这幅习作画得较轻松而又有张力，用色也较雅致。技巧运用较为熟练。缺点是局部物体刻画欠弱，若加强素描关系就更好些。

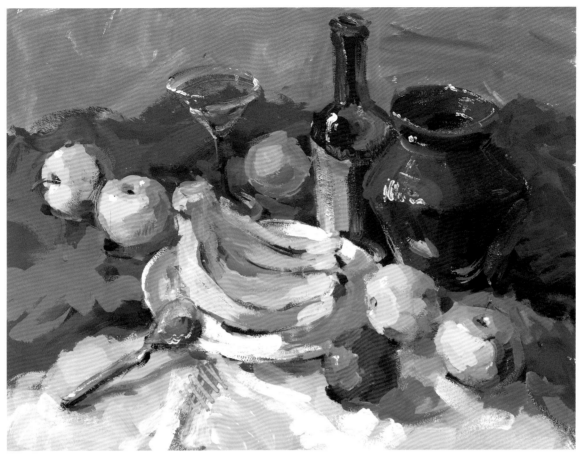

刘佳艺　2010年上海市普通高校招生美术类专业统一考试　总分403分　指导教师：冯玉瑾

点评：画面响亮、塑造形体生动，概括能力强，酒坛、陶罐的高光很有质感效果。但桔子刻画欠深入，香蕉的暖黄色前后空间关系有些变化更好。

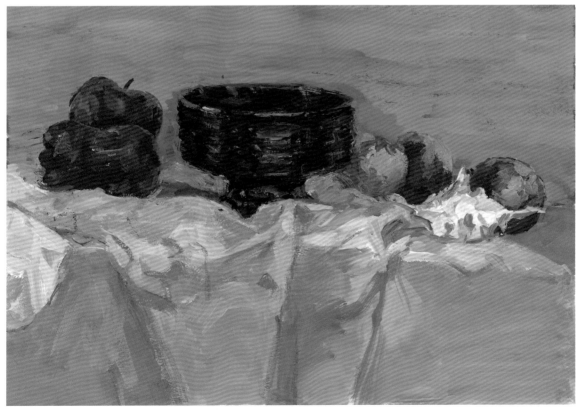

曹梦笛　指导教师：兰友利　冯玉瑾

点评：此幅色彩打破常规的构图较别致，冷色背景与物体色彩的对比加强了画面的整体效果。冷暖相间的衬布及暖色水果之间的色彩关系既对比又很协调。

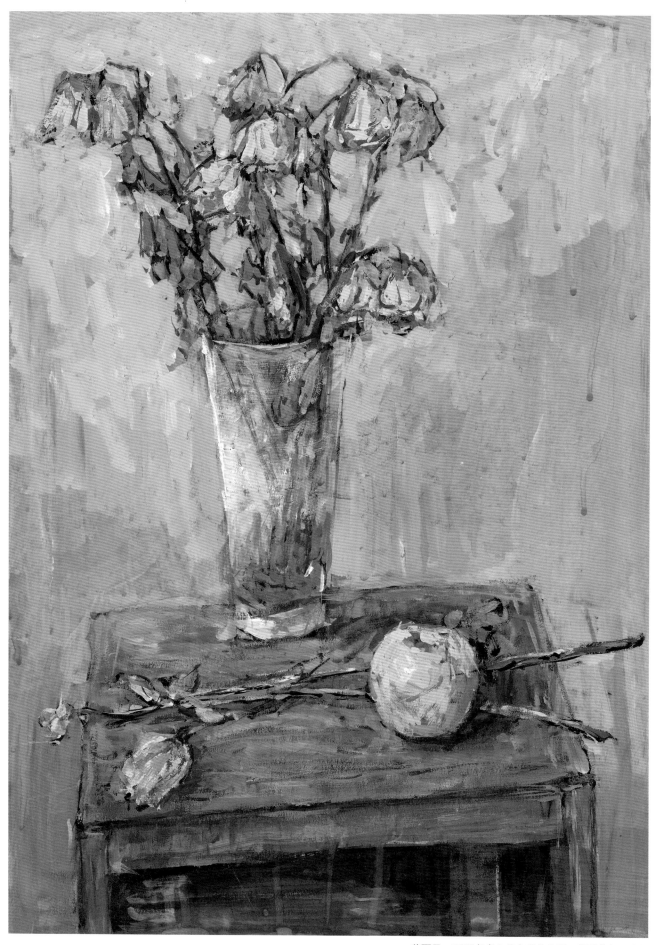

姜丽君　2009年考入华东师范大学　指导教师：陈虹

点评：此画主题鲜明，色调明确，对物体的刻画也较细致。瓶花的表现处理方法很大气，用笔洒脱、熟练，绘画感较强，是一幅较好的色彩习作。

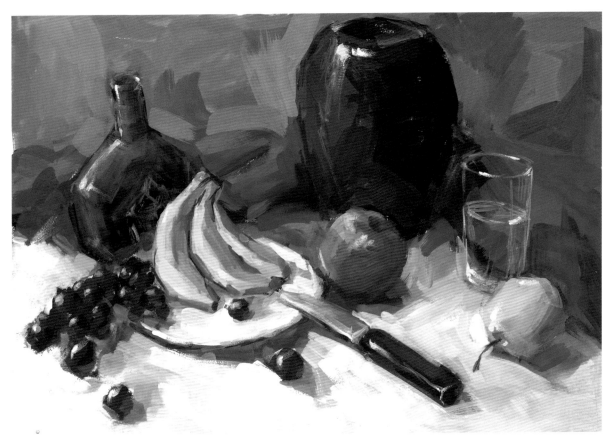

樊相珍　2010年上海市普通高校招生美术类专业统一考试　总分402分　指导教师：冯玉瑾

点评：此画空间感与色调把握尚可。笔触肯定果断，白色桌面运用宽笔触表现以避免桌面单调。玻璃的质感较突出，有一定艺术表现力。

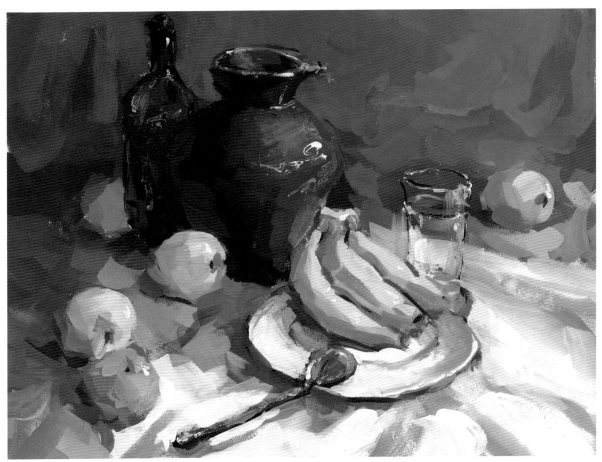

樊相珍　2010年上海市普通高校招生美术类专业统一考试　总分402分　指导教师：冯玉瑾

点评：画面整体感较好，有前后主次关系，用笔熟练生动。但罐子与玻璃杯之间的关系未表现好，水果也未能刻画深入。

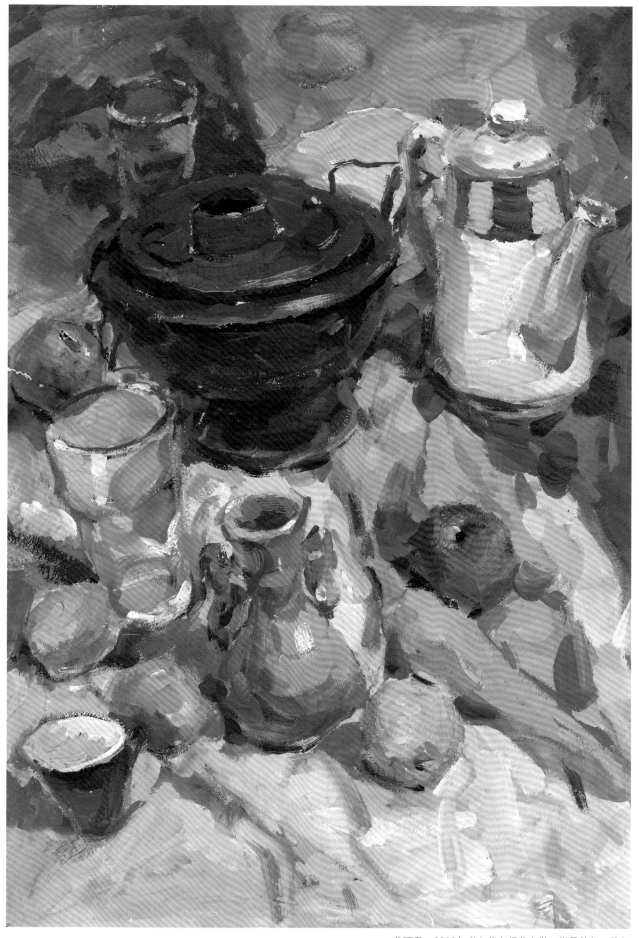

姜丽君　2009年考入华东师范大学　指导教师：陈虹

点评：这幅色彩习作体现了作者较扎实的绘画基本功，冷灰色调明确，物体也都塑造得较充分。用笔肯定熟练，是一幅较好的色彩作品。

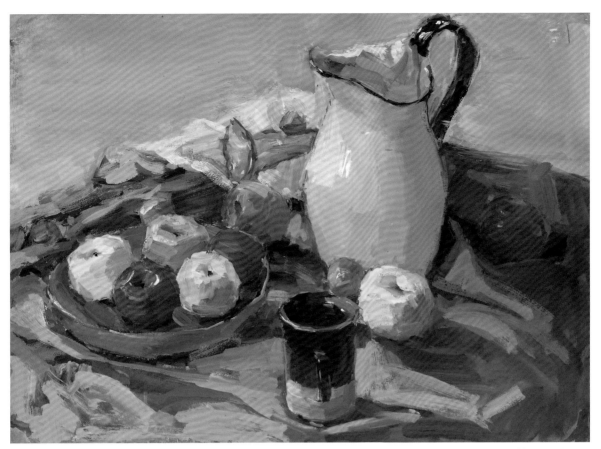

李梦菲　2007年上海市普通高校招生美术类专业统一考试　总分407分　考入复旦大学上海视觉艺术学院　指导教师：陶惠平

点评：画面整体给人清爽、明快、大气之感，色调明丽，有较强的艺术表现力。

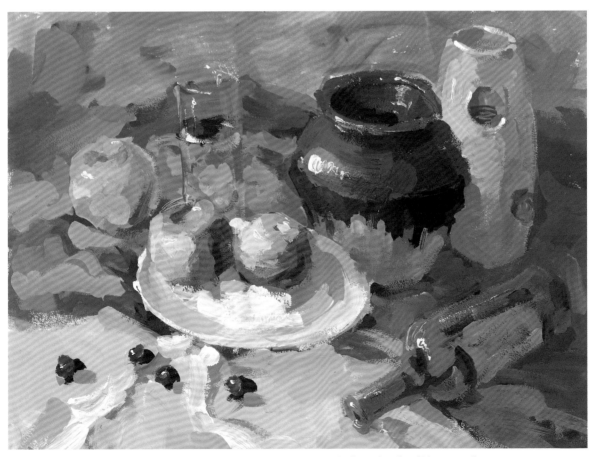

刘佳艺　2010年上海市普通高校招生美术类专业统一考试　总分403分　色彩134分　指导教师：冯玉瑾

点评：画面的素描关系与色调很明确，用笔有一定表现力，但水果的颜色略显粉气，物体局部刻画稍弱，形体欠准确。

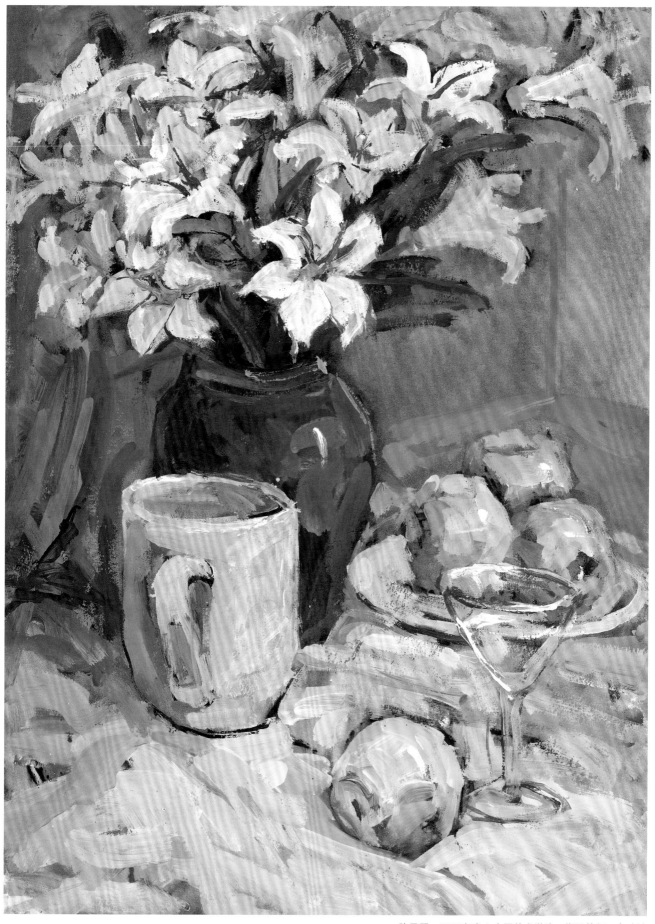

陈昱羽　2005年考入中国美术学院　指导教师：宋建社

点评：画面色调清新自然，用笔灵活多变，有较强的绘画感。四个水果虽然都为绿苹果，但各自的色彩处理有所不同，花的处理大气爽利，整幅画面颜色透明、丰富而有灵气，这是一幅较好的色彩花卉写生。

周易非　2009年上海市普通高校招生美术类专业统一考试　总分401分　考入上海大学美术学院雕塑系　指导教师：曹炜

点评：该画较多地使用了枯笔干画的方法使画面表现出厚重感，艺术表现力强。

肖怡蔚　2010年上海市普通高校招生美术类专业统一考试　总分395分　色彩144分　指导教师：冯玉瑾

点评：作者能较好地掌握素描与色调关系，空间较好，但陶罐的暗部与玻璃杯的关系未能很好处理。物体局部刻画稍弱，苹果塑造有些概念化。

樊相珍　2010年上海市普通高校招生美术类专业统一考试　总分402分　指导教师：冯玉瑾

点评：画面色调明确，整体感强，玻璃杯的造型、水果、小刀需刻画完善。色彩关系相互呼应不够，若在反光部分加上环境色的影响会好些。

刘佳艺　2010年上海市普通高校招生美术类专业统一考试　　总分403分　指导教师：冯玉瑾

点评：画面色调明快响亮，用笔生动，体块感强，但对物体的透视和对形体的刻画有明显不足。

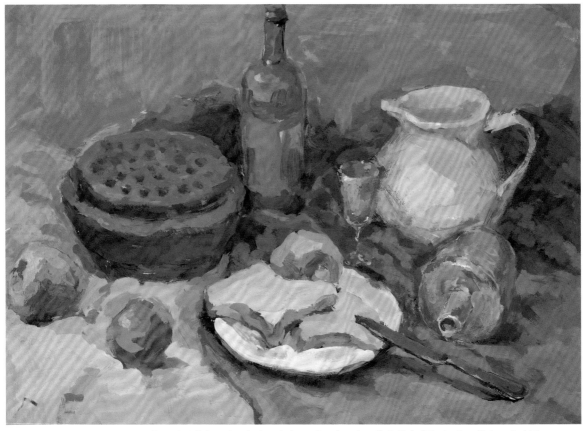

甘雪君　2007年上海市普通高校招生美术类专业统一考试　　总分398分　考入中国美术学院雕塑系　指导教师：陶惠平

点评：作品以有力多变的笔触来丰富画面中的大块色彩，画面色彩整体且富有变化。物体之间的质感表现很充分。

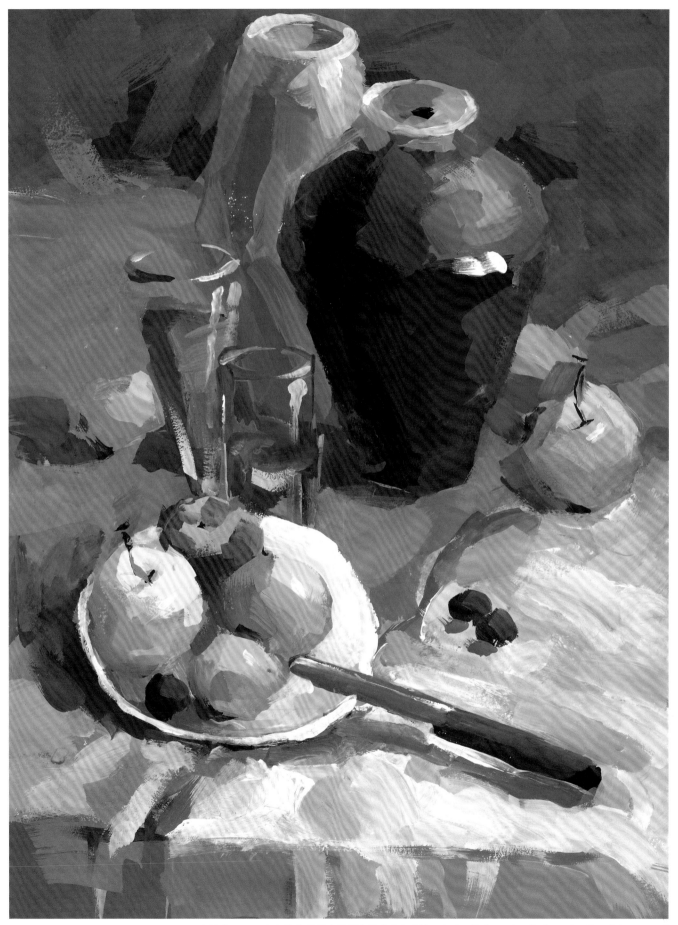

肖怡蔚　2010年上海市普通高校招生美术类专业统一考试　总分395分　色彩144分　指导教师：冯玉瑾

点评：画面素描关系整体，色调明快响亮，物体空间感很强。玻璃杯的塑造用笔简洁，质感很透明。画面局部处理上有不足，如罐口颈部的结构
转折关系不明确。近景的刀、水果、盘等需进一步深入刻画。

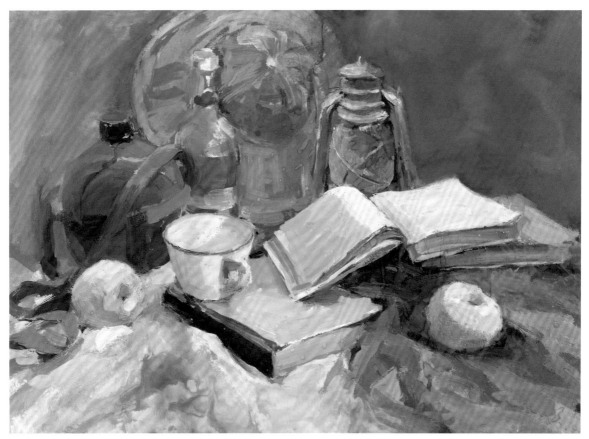

徐亚冰　2008年上海市普通高校招生美术类专业统一考试　总分404分　考入东华大学　指导教师：陶惠平

点评：该作品色彩倾向明确，笔触潇洒，具有一定的细节表现能力，书本的刻画较为生动。但物体与物体之间的衔接略显生硬。

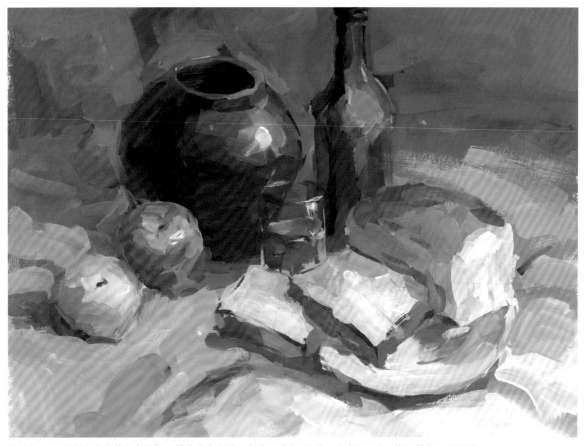

肖怡蔚　2010年上海市普通高校招生美术类专业统一考试　总分395分　色彩144分　指导教师：冯玉瑾

点评：画面色调、空间感的把握尚可。但对酒瓶、陶罐、瓷盘的局部刻画不深入，深色罐子的暗部缺反光层次，与画面主体相互连贯不够。

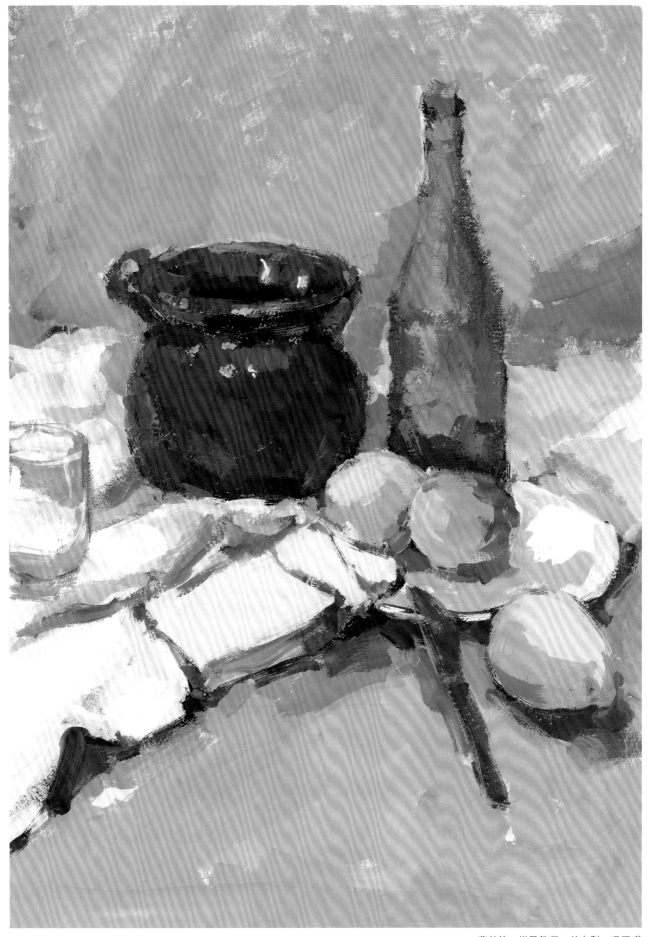

曹梦笛　指导教师：兰友利、冯玉瑾

点评：该画色调明亮，主体部分物品表现简洁而生动，构图大气有张力。缺点是背景与桌面的色彩面积相同缺少变化，使画面略显空洞。

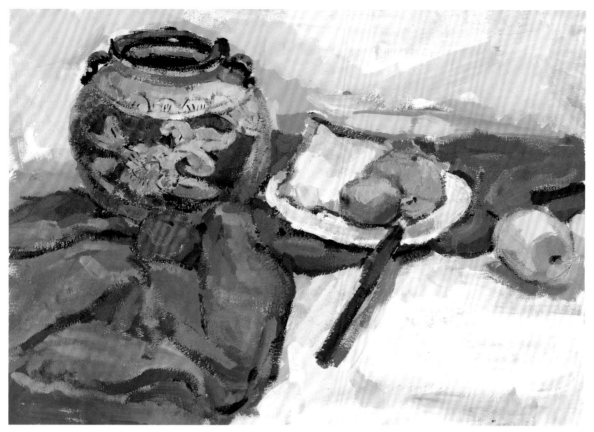

曹梦笛 指导教师：兰友利、冯玉瑾

点评：画面色调明亮，主体陶罐的花纹图形表现较好。不足的是物体的体积感表现不够，桌面与背景的处理较为空洞，可用添加布纹和色彩关系的变化进行塑造。

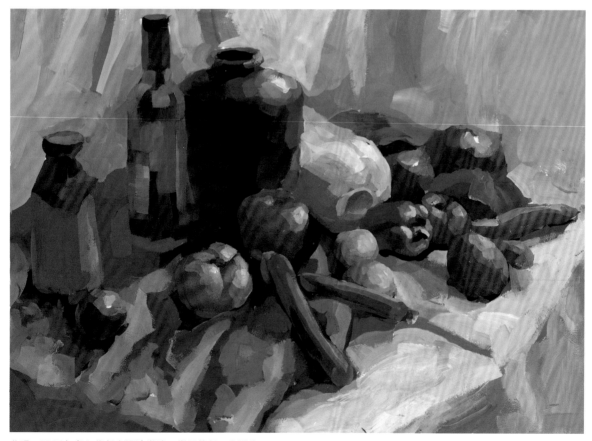

龚观 2007年考入华师大设计学院 指导教师：李锡华

点评：画面具有强烈的空间感，色彩明亮，笔触熟练轻松，物体形态塑造结实有力，体积感强。缺点是物体之间缺少主次感，影响画面的空间感。

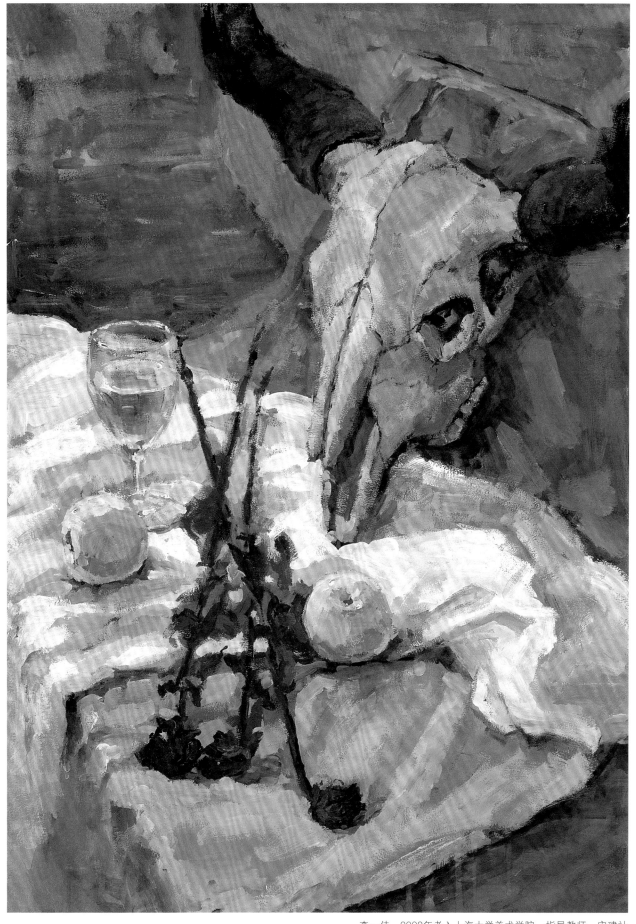

李一佳　2008年考入上海大学美术学院　指导教师：宋建社

点评：牛头骨和残花等都是水粉画较难表现的物体，但作者充分运用水粉画材料的干湿变化，通过和谐的色调、生动的用笔将对象很好地
表现了出来，整幅画面厚重，层次分明，画得很优美。

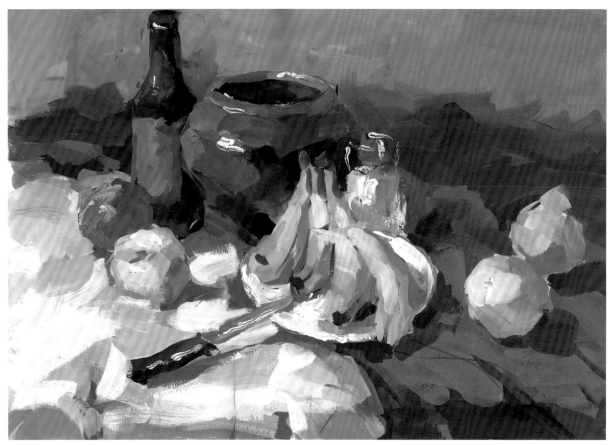

肖怡蔚　2010年上海市普通高校招生美术类专业统一考试　总分395分　色彩144分　指导教师：冯玉瑾

点评：画面黑、白、灰空间和色调的整体性较好。但物体局部刻画存在缺陷，如盘中香蕉、杯子的结构等画得较为概念、粗糙。

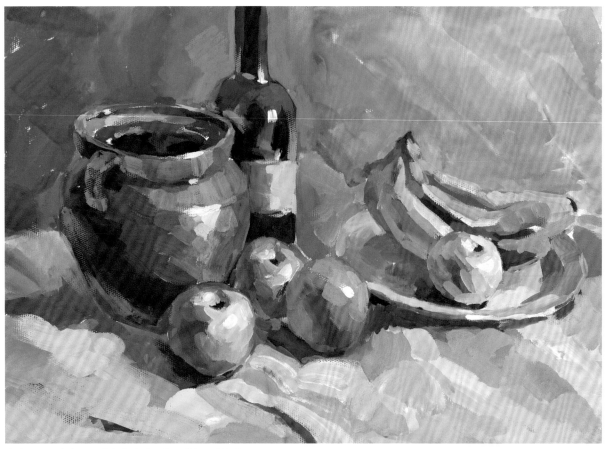

陈佳　2007年考入上海师范大学　指导教师：范佩俊

点评：画面色调统一，色彩明快。缺点是物体暗部冷暖关系处理需微妙些，并加强素描关系。

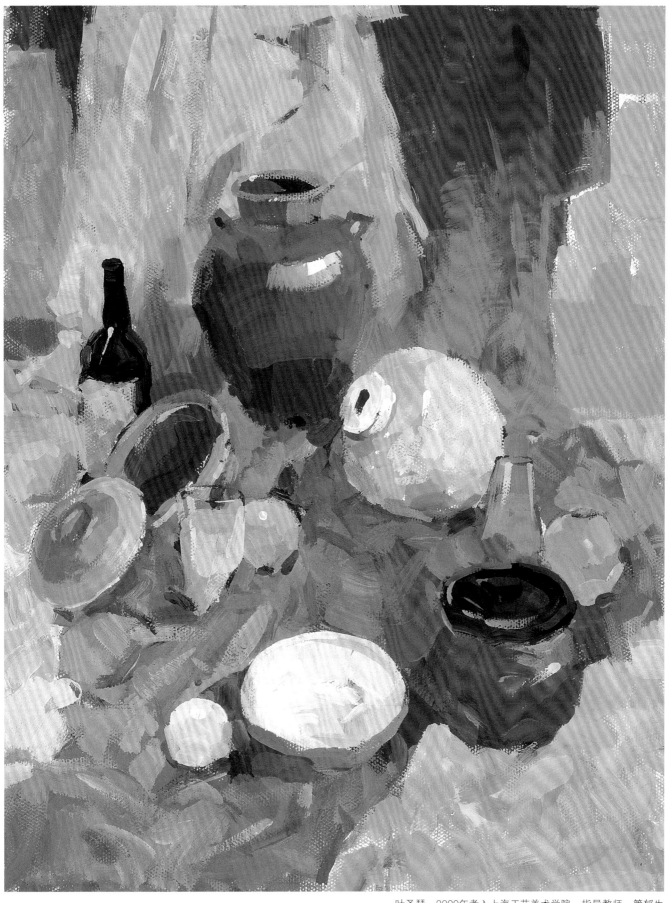

叶圣琴　2000年考入上海工艺美术学院　指导教师：管郁生

点评：这是一幅暖色调的色彩习作。作者把色彩固有色的搭配放在了主导地位，用笔松快而物体的外轮廓较为严谨，塑造了一幅粉纯灰与黑、白、灰的同类色交响乐，色调的冷暖对比产生了闪耀斑斓的美感，如果瓶罐口部与主体水果再多花点时间深入刻画就更完美了。

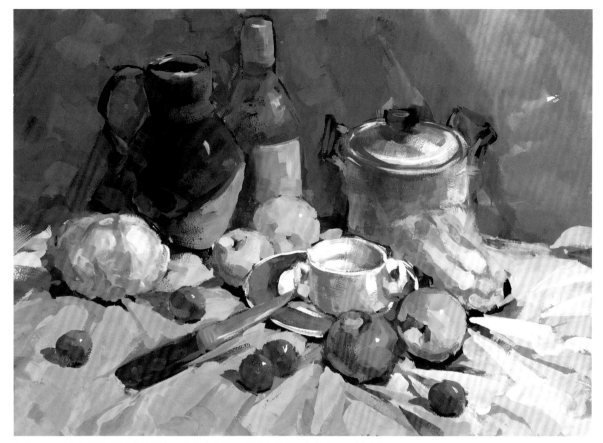

曹蕾　2010年上海市普通高校招生美术类专业统一考试应届生　指导教师：孙康生

点评：画面在塑造物体形态与质感方面显示出该学生娴熟的绘画技巧。对画面黑、白、灰调子的整体把握有较高的水准。

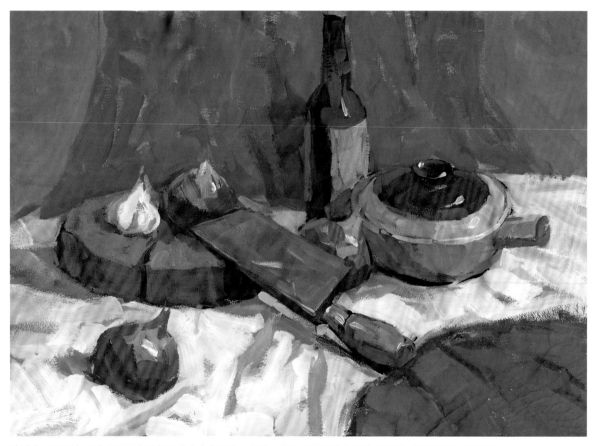

叶誉清　2005年上海市普通高校招生美术类专业统一考试　考入上海师范大学美术学院　指导教师：陈嗣怡

点评：物体的质感表现完善，整体空间的前后关系到位，刀与木头的质感很厚实，有分量感，砂锅的釉色很自然，笔触大气。不足的是酒瓶的体形有些不准。

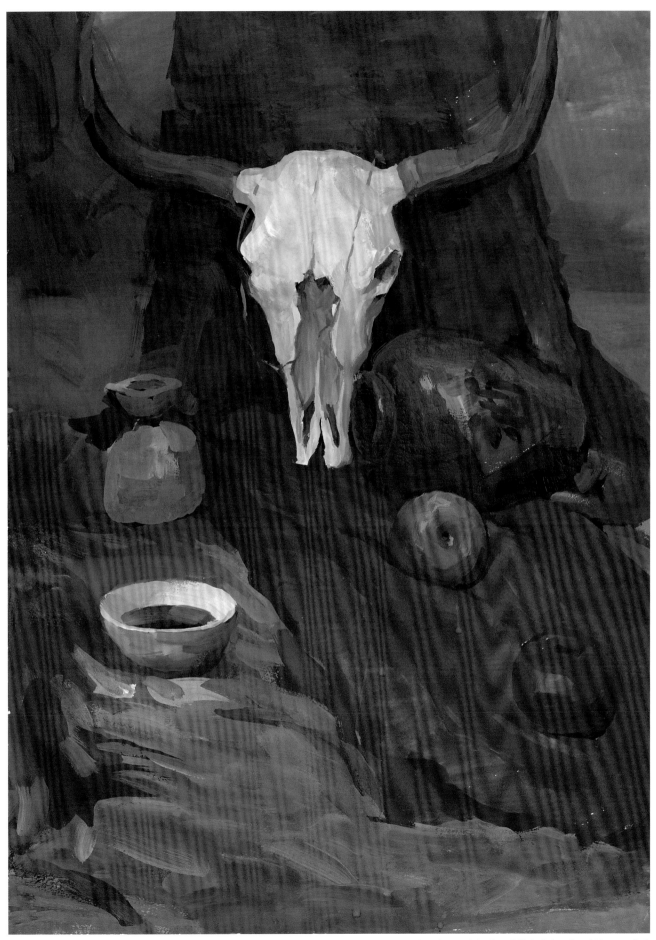

孙璐　2009年上海市普通高校招生美术类专业统一考试　总分402分　色彩139分　考入上海师范大学美术学院　指导教师：王建祥

点评：画面整体色调统一，前后空间关系明确。物体塑造主次得当。缺点是整体偏灰，缺少明亮的色彩。苹果与主体的构图较散。

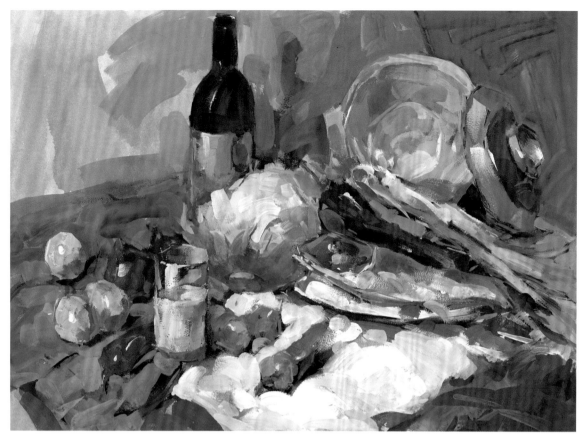

俞赕玲　2009年上海市普通高校招生美术类专业统一考试　色彩145分　考入上海大学美术学院建筑系　指导教师：孙康生

点评：画面整体，色彩的冷暖关系的处理较丰富，斜构图的表现力很强，增加了空间感。笔触多变，具备多种手法塑造物体，是一幅较好的色彩习作。

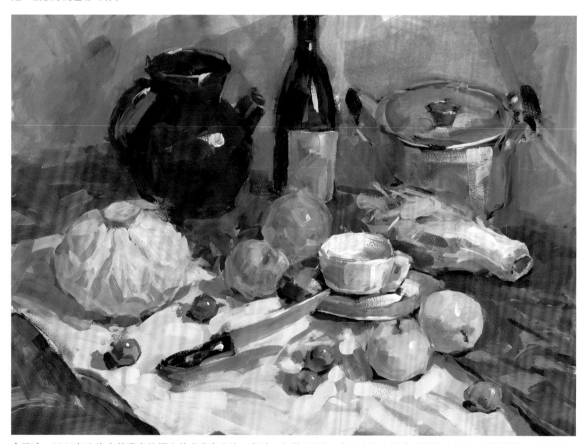

俞赕玲　2009年上海市普通高校招生美术类专业统一考试　色彩145分　考入上海大学美术学院建筑系　指导教师：孙康生

点评：该画构图较平稳，色彩也很明亮，用红黄衬布贯穿画面，把物体塑造得很精细，素描关系和色彩对比强烈，物体前后的空间处理也十分理想、是一幅中规中矩的色彩习作。

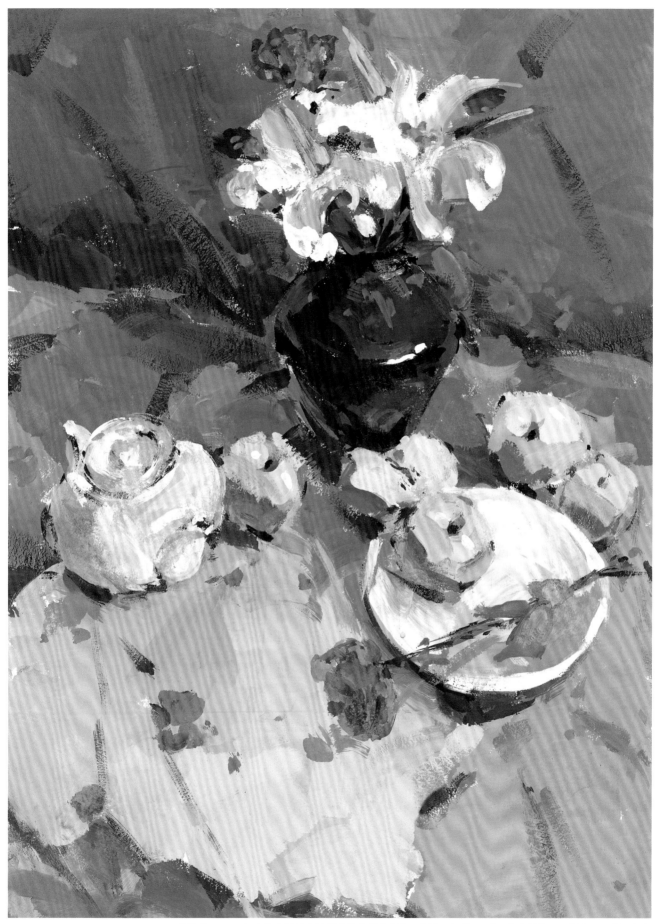

陆维佳 2010年上海市普通高校招生美术类专业统一考试 色彩144分 指导教师：王国兴、汪洋、肖青

点评：画面构图平稳且生动，"十"字构图中一支玫瑰花及散落的花瓣丰富了画面语言，作者对色彩关系理解深刻，用色、用笔大胆、生动，艺术主观性强，色彩鲜艳而不失稳重感，形体塑造随性、帅气，突显了每个物体的特征，画面有很强的艺术表现力，是一幅优秀的色彩习作。

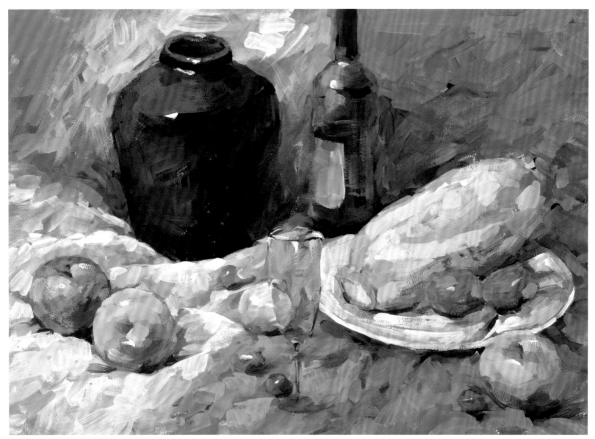

许新婷　2007年上海市普通高校招生美术类专业统一考试　色彩140分　考入上海师范大学　指导教师：范佩俊

点评：作者对物体塑造与色调把握较好，酒杯的玻璃质感表现较好，苹果塑造浑厚有立体感。如笔触再概括些画面会更整体。

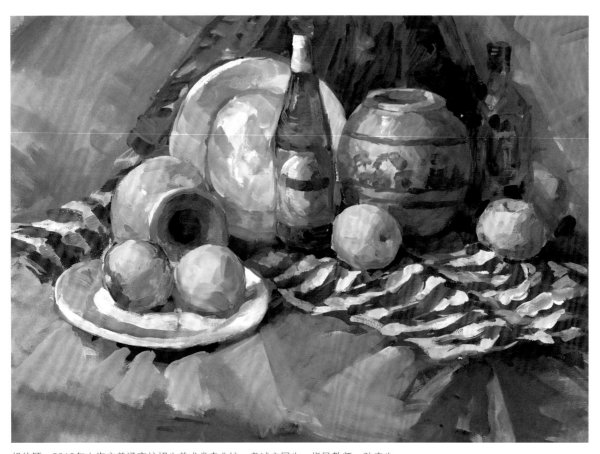

胡佳颖　2010年上海市普通高校招生美术类专业统一考试应届生　指导教师：孙康生

点评：物体的塑造与质感的表现技巧娴熟。红白相间条纹布的塑造与画面整体融为一体，前后空间关系表达充分，画面生动具一定的艺术表现力。

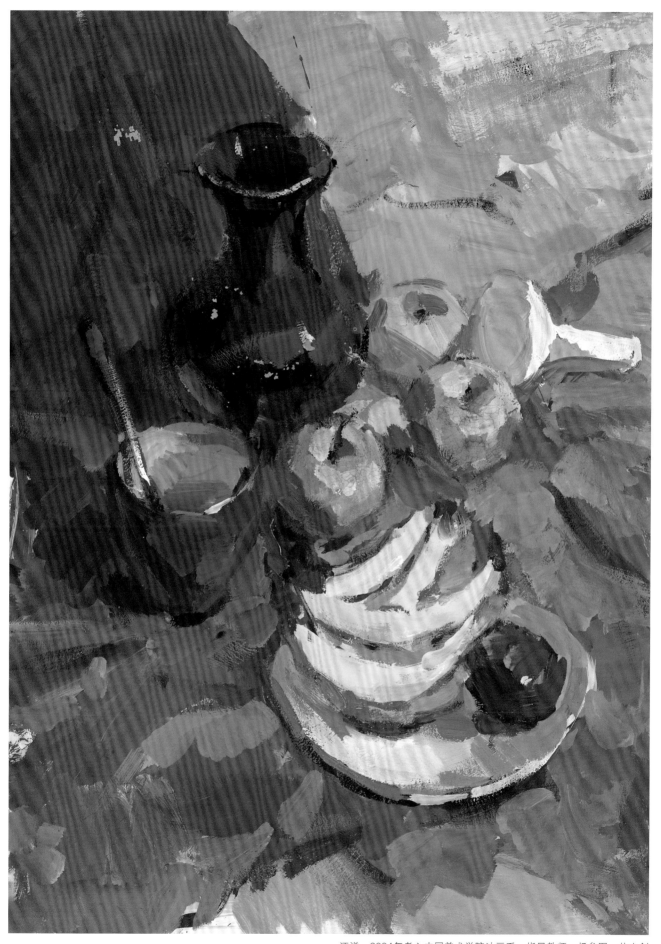

汪洋　2004年考入中国美术学院油画系　指导教师：杨参军、井士剑

点评：该画是色彩练习小稿，物体造型结实、厚重，笔触灵活、准确，虚实得当，缺点是画面前后空间关系处理稍弱。

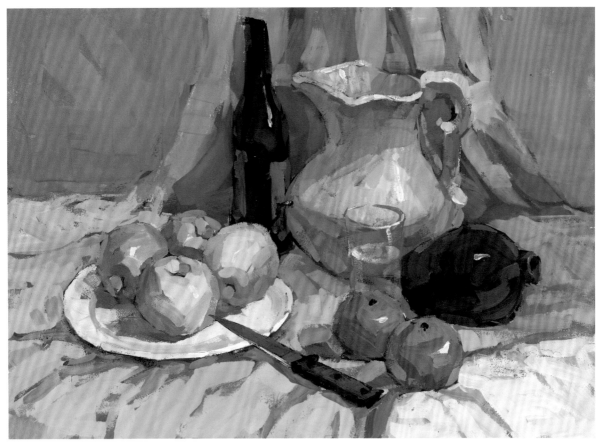

叶誉清　2005年上海市普通高校招生美术类专业统一考试　考入上海师范大学美术学院　指导教师：陈嗣怡

点评：画面色调明快，构图完整，整体关系比较和谐统一，笔法稳健。刀的质感与体积感表现较好。

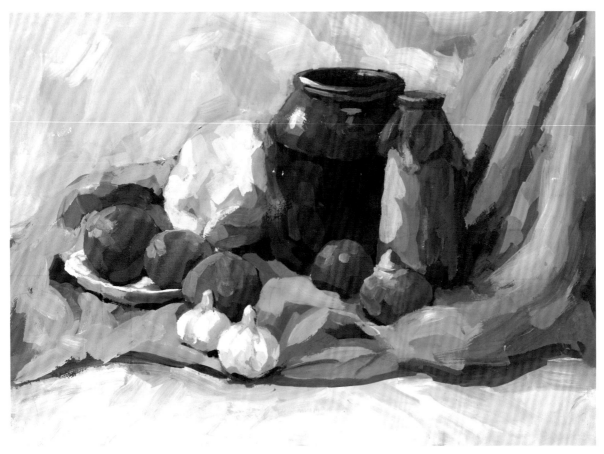

赵金晶　2005年考入上海理工出版印刷高等专科学校　指导教师：胥厚峥

点评：画面整体，色彩大关系较好，用笔肯定，但塑造局部物体稍欠充分。衬布的处理略为粗糙，需加强虚实处理。

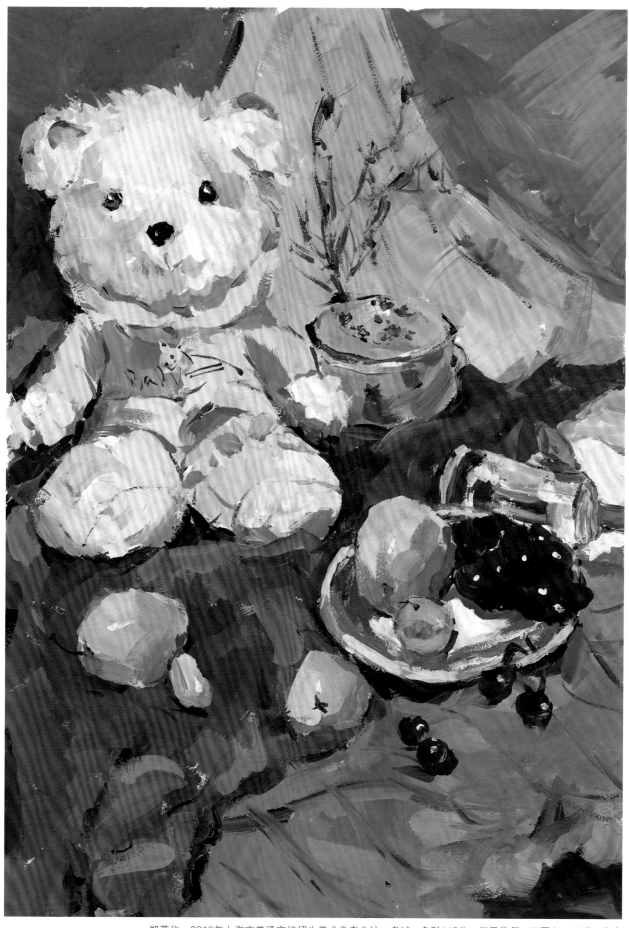

郑薇仪　2010年上海市普通高校招生美术类专业统一考试　色彩145分　指导教师：王国兴、汪洋、肖青

点评：该画艺术感受力强，虽然主体造型能力不算出色，笔触不算老练，但画面很生动，对色彩的理解不概念、不刻板，特别是对小熊绒毛玩具的刻画很有感染力。

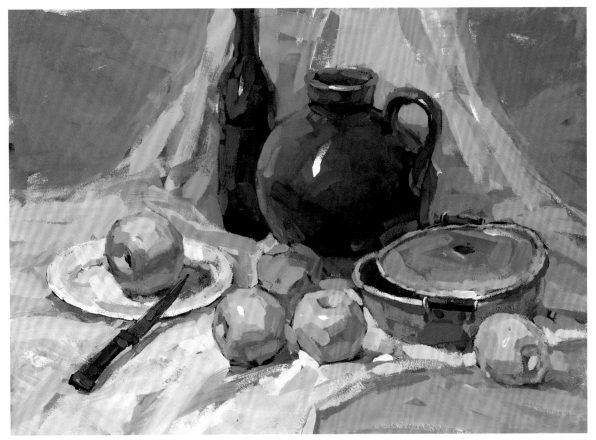

叶誉清　2005年上海市普通高校招生美术类专业统一考试　考入上海师范大学美术学院　指导教师：陈嗣怡

点评：画面绿灰调控制整个场景，物体塑造严谨结实，用笔到位。局部与整体关系的色彩把握非常完美。

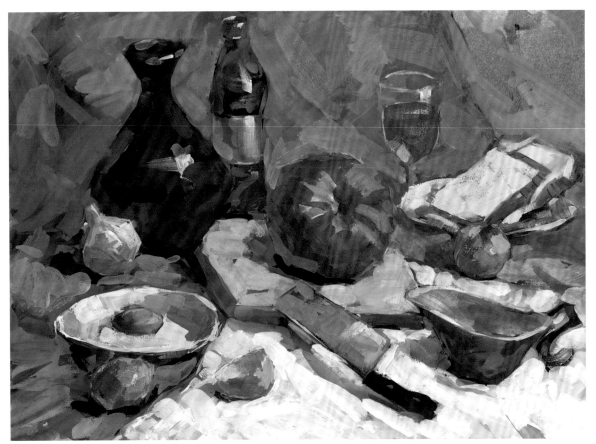

俞赎玲　2009年上海市普通高校招生美术类专业统一考试　色彩145分　考入上海大学美术学院建筑系　指导教师：孙康生

点评：此画为暖光源作业，物体色彩塑造到位，色彩冷暖对比处理较好，可见作者的色彩感觉较好，画面色彩和谐统一。不足的是个别物体的造型不够准确。

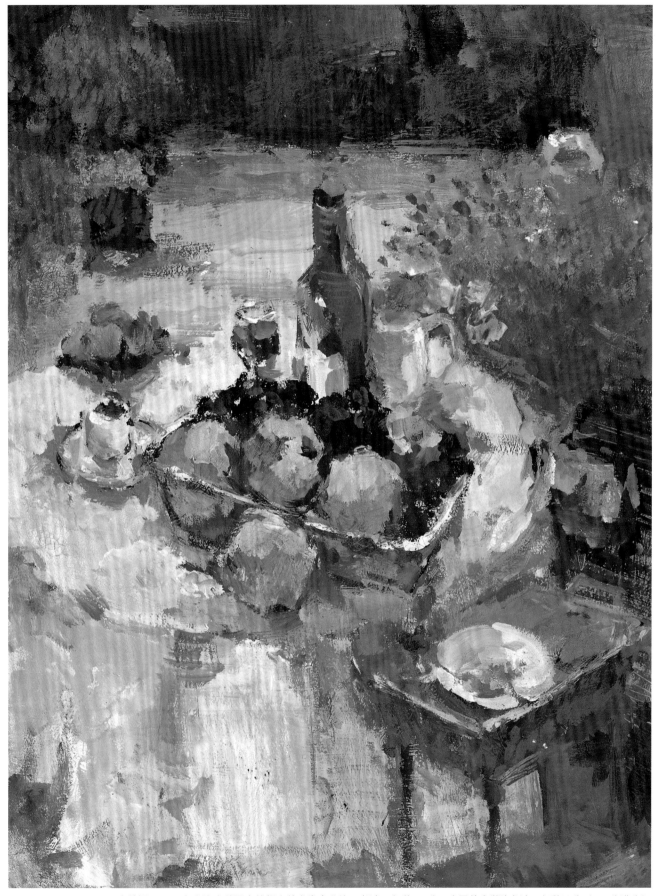

李佳颖　2009年上海市普通高校招生美术类专业统一考试　色彩144分　中国美术学院考试　色彩95分（100分满分）
考入上海戏剧学院　指导教师：王国兴、汪洋、肖青

点评：这是一幅非常出色的色彩作业，构图、色调表现都做了精心设计。构图上注重大小块面和形状的分割，用不同角度、大小的方形和圆形构成画面，加以小块面的丰富色彩和点缀，使画面空间感很强，生活味浓郁。其色调鲜明，透视、暖光感觉强烈，表现手法重意象，运用了较多的油画技法。

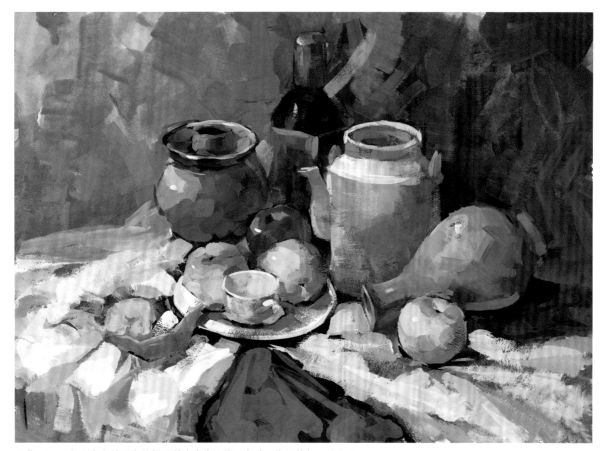

曹蕾　2010年上海市普通高校招生美术类专业统一考试　指导教师：孙康生

点评：画面构图完整。前后空间透视关系处理得非常好。用笔肯定、爽气。紫、黄色调控制非常到位。色调富变化又不失整体。

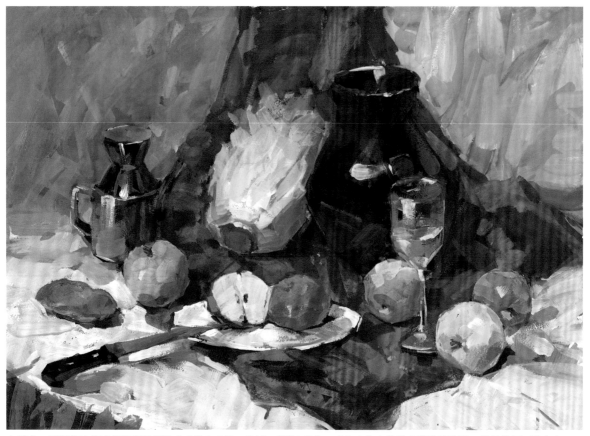

俞赕玲　2009年上海市普通高校招生美术类专业统一考试　色彩145分　考入上海大学美术学院建筑系　指导教师：孙康生

点评：该画中的红色调子占据画面重要位置，笔法运用潇洒自如，红、黄之间呈现出变化多端的层次感。较好地把握了色彩与色调之间的对比关系。物体的塑造也很厚实，素描关系较整体。

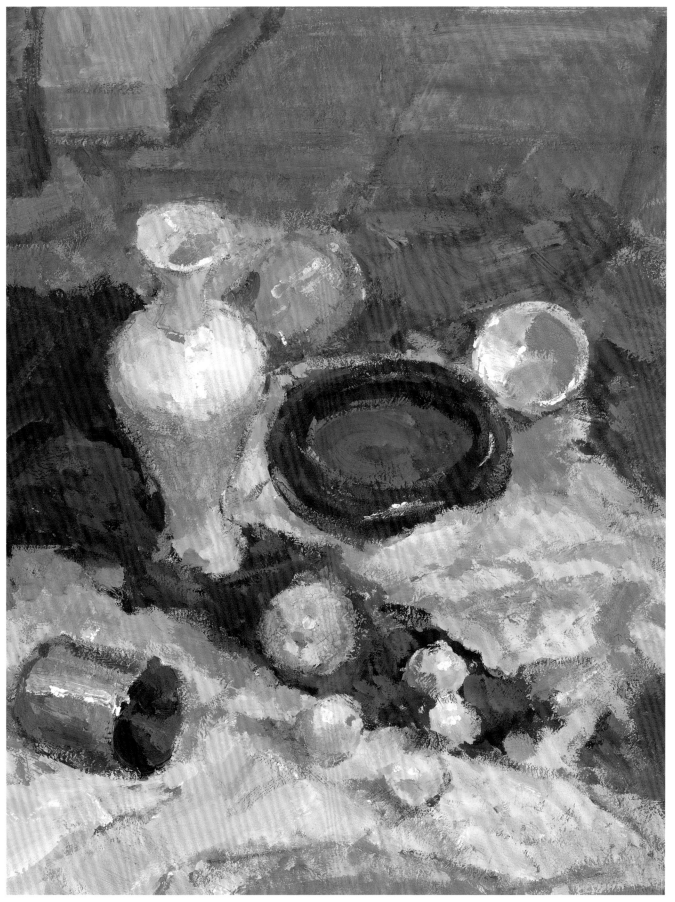

许谦勇　2010年上海市普通高校招生美术类专业统一考试　色彩144分　指导教师：王国兴、汪洋

点评：画面构图经过精心设计，空间感强烈，左上角的墙面处理丰富了整个画面，作者造型能力较强，色感强烈而厚重。但画面严谨有余，轻松不足，每个部分都经过反复刻画，使画面的气氛显得"紧张"。

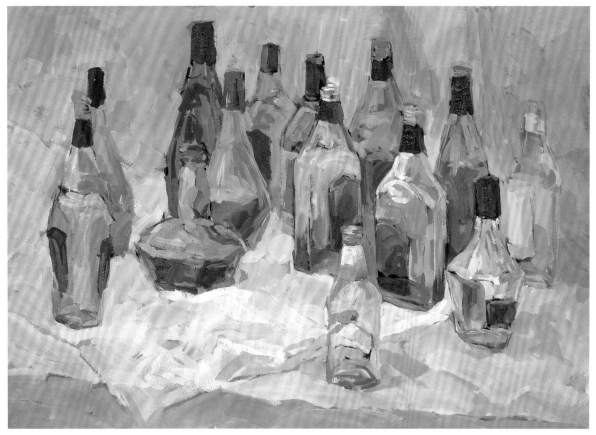

丁文娴　2006年上海市普通高校招生美术类专业统一考试　考入上海大学美术学院　指导教师：张磊

点评：画面以冷灰调为主，在统一的色调中有冷暖关系变化，整体色彩关系和谐统一。缺点是在具体瓶子的塑造上略显简单，尤其是瓶与瓶之间的空间关系稍弱。

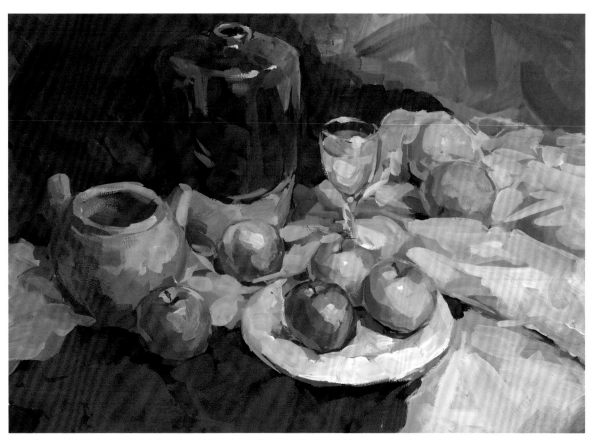

胡佳颖　2010年上海市普通高校招生美术类专业统一考试　指导教师：孙康生

点评：画面中的暖色调处理非常完美，作者对冷暖关系把握较好，画面的整体感与对物体的塑造都较为严谨。但物体的形体塑造有些刻板。

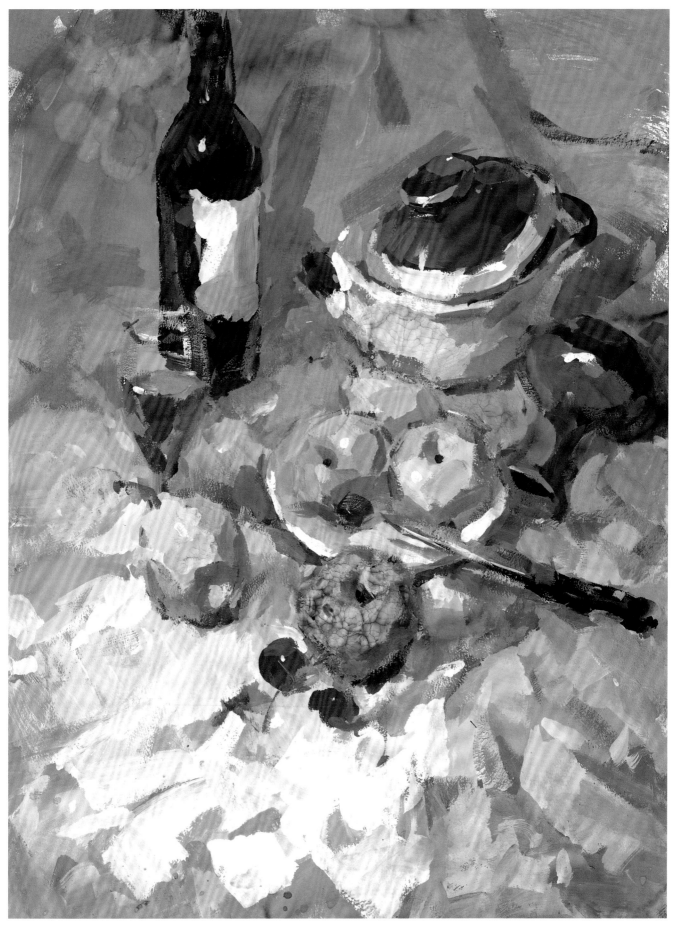

孙佳君　2010年上海市普通高校招生美术类专业统一考试　指导教师：王国兴、汪洋、肖青

点评：作者技法老练，笔触生动，画面色调明确。问题是重色不够，压不住画面，还有同类黄色区分不够，物体前后空间感较弱，画面显 "粉气"。

邢喆成　2009年上海市普通高校招生美术类专业统一考试　总分380分　考入上海交通大学　指导教师：李玮

点评：暖色调的画面处理比较整体和谐，塑料瓶、酒杯的质感表现较好，欠缺的是对物体的描绘不够深入。

孙佳君　2010年上海市普通高校招生美术类专业统一考试　指导教师：王国兴、汪洋、肖青

点评：该画色彩造型能力较强，形体塑造深入，笔触生动、老练，用色大胆，是一幅造型出色的色彩作业。若能加强整体色彩倾向性和注意色彩冷暖对比，画面感觉会更强烈。

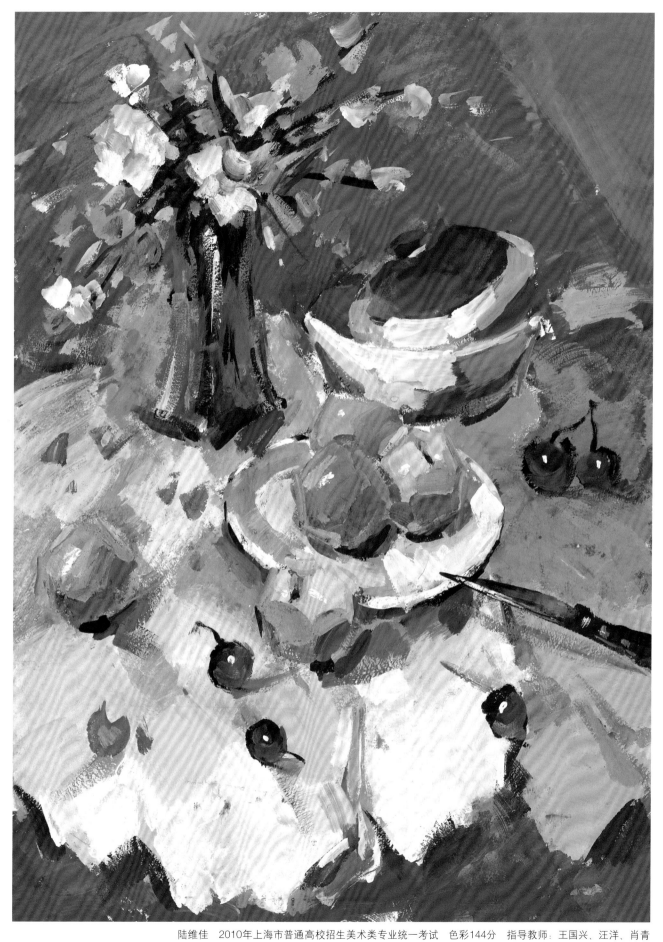

陆维佳　2010年上海市普通高校招生美术类专业统一考试　色彩144分　指导教师：王国兴、汪洋、肖青

点评：画面色调明确统一，笔触简洁生动，刀的质感表现较好。缺点是同类色处理简单，层次雷同缺少冷暖和纯度对比，花卉塑造过于简单，致使空间感略有不足。

瞿悦豪　2010年上海市普通高校招生美术类专业统一考试　色彩144分　指导教师：雷呈文

点评：画面构图完整，色彩明快空间感强，形体塑造准确深入，不足之处是用笔不够大胆张扬，表现手法略显拘谨。

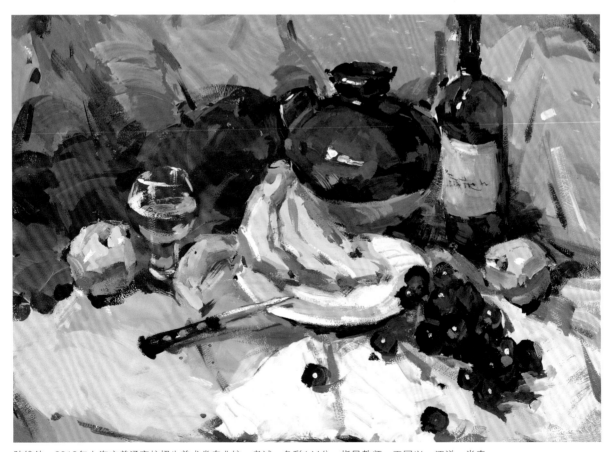

陆维佳　2010年上海市普通高校招生美术类专业统一考试　色彩144分　指导教师：王国兴、汪洋、肖青

点评：对色彩关系理解深刻，画面物体塑造准确到位，笔触率意、随性，用色大胆泼辣，特别是酒瓶颜色刻画生动。缺点是红衬布处理过于复杂且缺少层次感，前后空间感不强。

庞晓颖　2009年上海市普通高校招生美术类专业统一考试　色彩143分　考入中国美术学院油画系　色彩88分　指导教师：王国兴、汪洋、肖青

点评：构图上的经营布局设计为画面营造出较好的空间效果，对于罐子的处理尤为生动、塑造充分，跳跃的色彩和流动奔放的笔触是画中亮点之处，增强了画面的艺术语言。

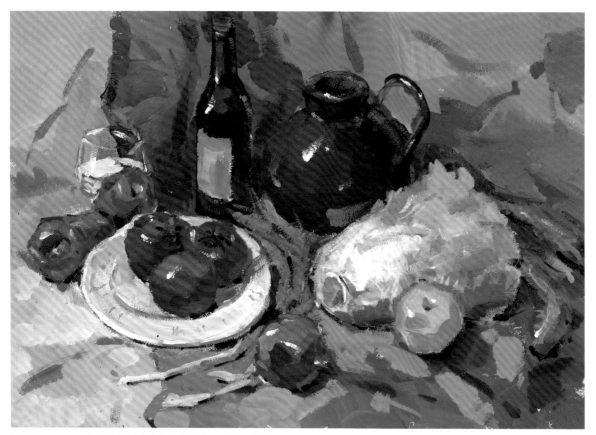

瞿悦豪　2010年上海市普通高校招生美术类专业统一考试　色彩144分　指导教师：雷呈文

点评：画面形和色结合较好，作者对空间关系的表现懂得用色彩对比关系加以区分，造型能力强。缺点是番茄、罐子的颜色略显单调，缺少环境色辅助，素描关系较弱。

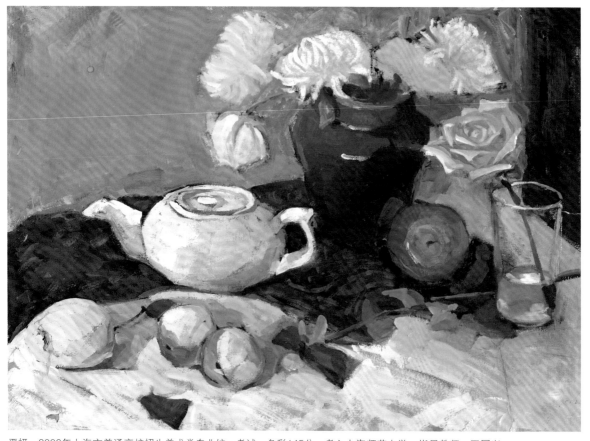

严妍　2006年上海市普通高校招生美术类专业统一考试　色彩145分　考入上海师范大学　指导教师：王国兴

点评：作者采用先铺深色底，再用枯笔塑造的方法作画，增强了物体的质感。不足的是物体塑造略显简单，深色衬布和茶壶的边缘线过于刻板。

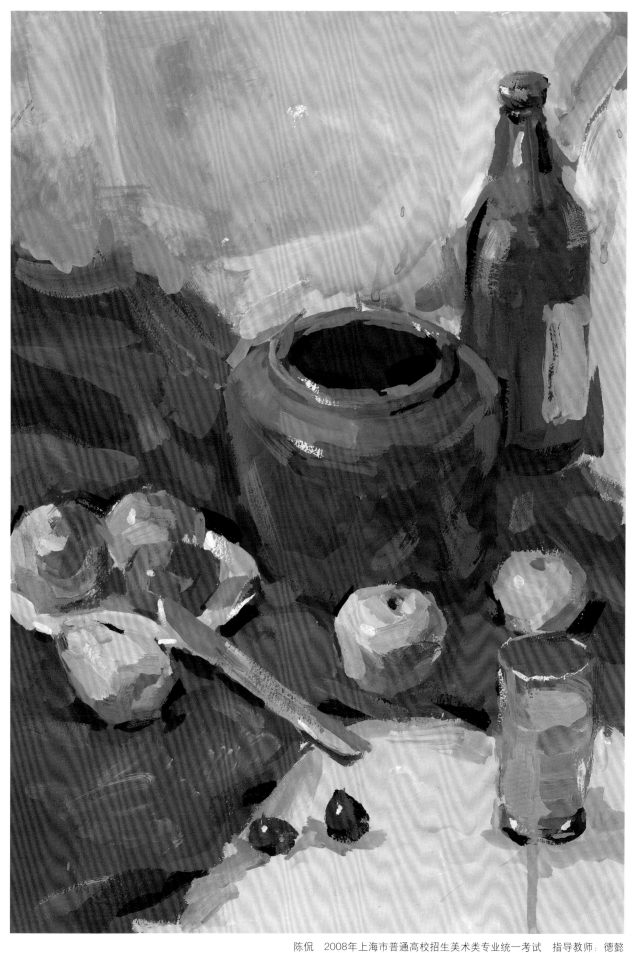

陈侃　2008年上海市普通高校招生美术类专业统一考试　指导教师：德懿

点评：画面色调明确、强烈，对形体的塑造较为厚重，局部刻画细致深入。不足的是水果的颜色缺少变化和空间感稍弱。

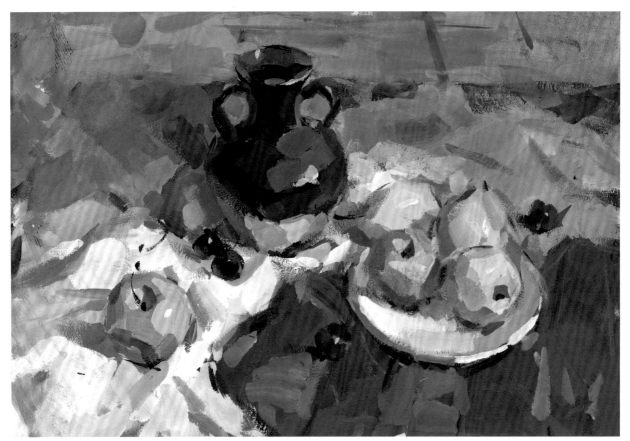

汪洋　2004年考入中国美术学院油画系　指导教师：杨参军、井士剑

点评：构图完整，塑造结实，色彩丰富。画面中苹果的黑点增强了黑、白、灰对比和点、线、面的节奏感。缺点是陶罐亮面色块衔接过"硬"，蓝色衬布和画面色调对比过大，不太协调。

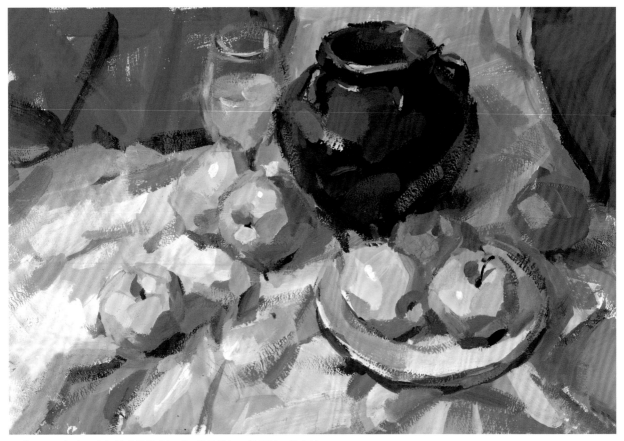

汪洋　2004年考入中国美术学院油画系　指导教师：杨参军、井士剑

点评：这幅作品色彩明快，冷暖色彩对比处理得当，用笔娴熟、洗练、到位，体现了作者扎实的色彩造型能力。

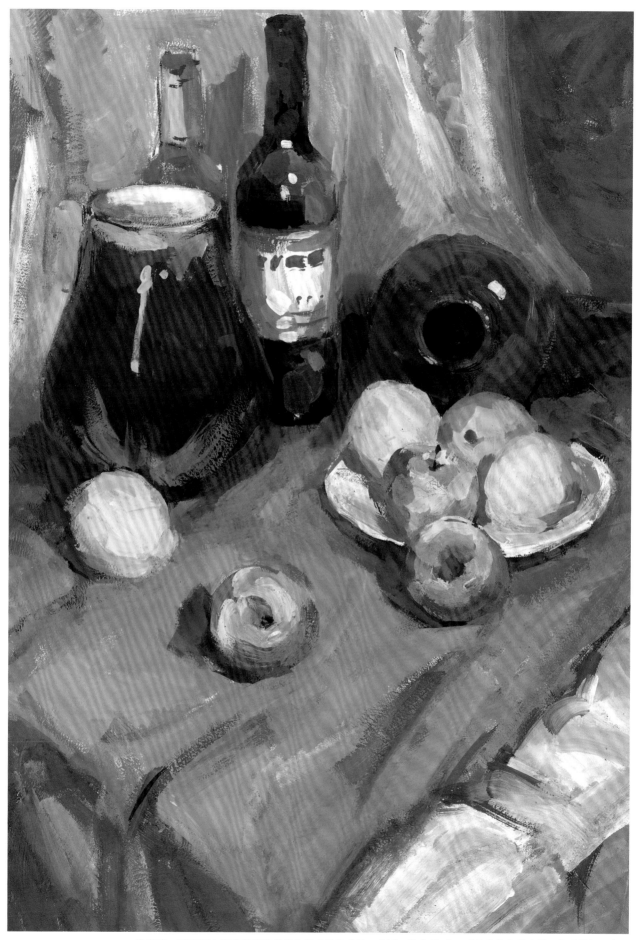

娄奕琲 2009年上海市普通高校招生美术类专业统一考试 总分431分 考入华东师范大学 指导教师：朱平

点评：画面构图稳定，物体聚散有度，冷色调中的暖色水果把握较好，色相表现准确，物体塑造深入而完整，只是花瓶釉彩的表现稍欠质感。

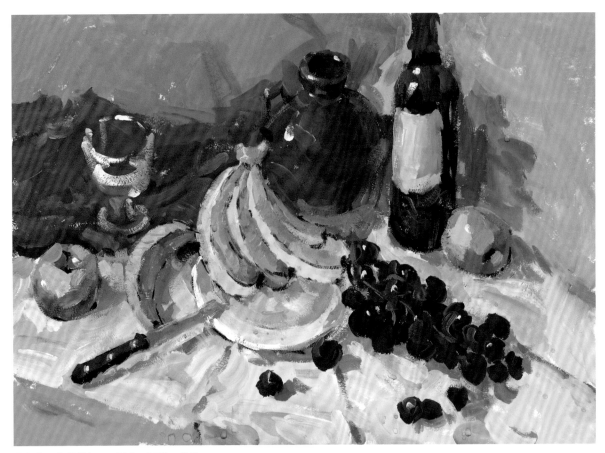

张心依　指导教师：王国兴、汪洋、肖青

点评：该画用笔、用色率直、随性，色感强烈，暗部的投影色彩很透气，缺点是两个苹果的表现过于呆板，影响画面构图，葡萄画得较概念，酒杯表现较弱。

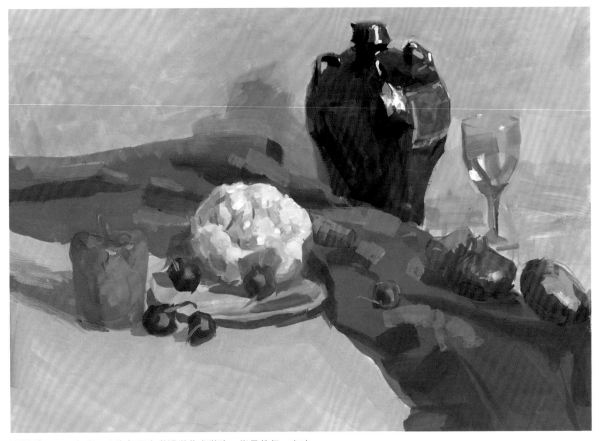

吕佩瑶　2009年考入上海复旦大学视觉艺术学院　指导教师：李玮

点评：画面构图完整，色调统一，素描关系整体，空间感与质感表现得较好。但前景部分物体的层次略欠深入刻画。

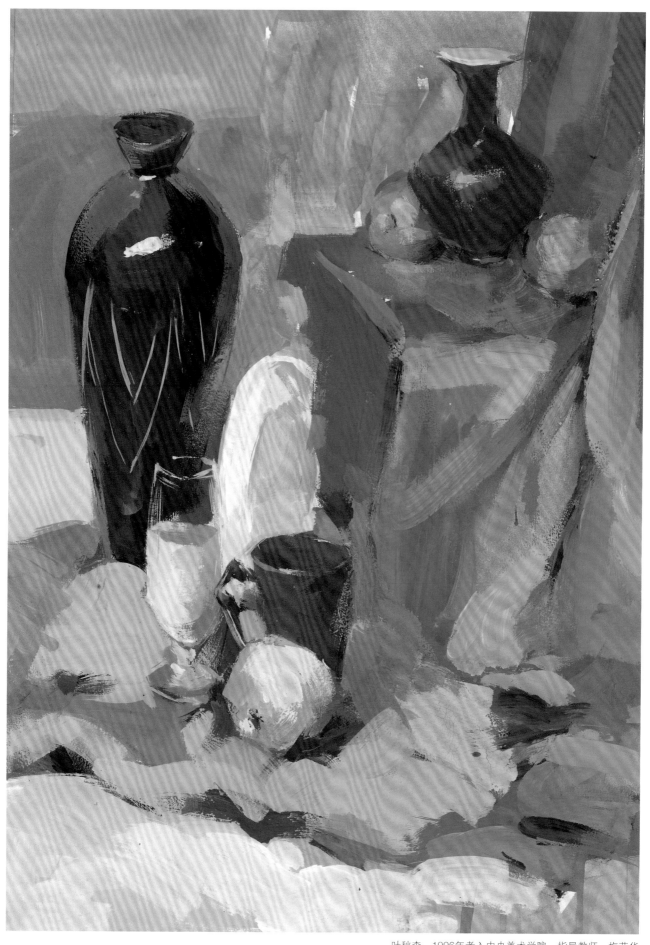

叶秋森　1996年考入中央美术学院　指导教师：梅荣华

点评：画面色彩丰富、统一、协调，空间感强。作者对物体的塑造有一定艺术表现力，用笔大胆，素描大关系较好。

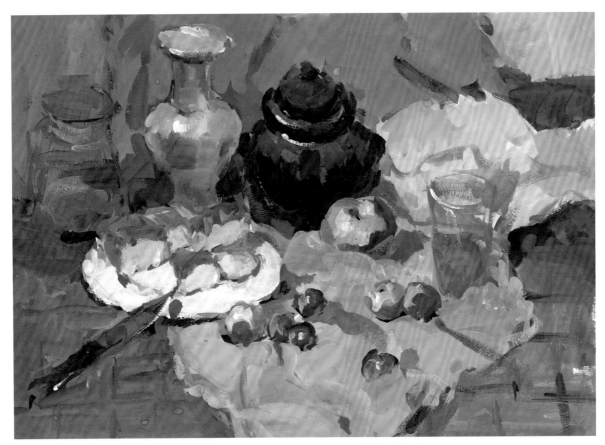

张秋秋　2010年上海市普通高校招生美术类专业统一考试　色彩138分　指导教师：雷呈文

点评：清雅的灰色调成为画面鲜明而有个性的标志，物体之间的色彩关系明确，刻画轻松自然。不足的是缺少对比色的运用。

曹晓乙　2005年考入上海戏剧学院　指导教师：李玮

点评：用薄画法描绘物体对象使物体暗部色彩较为透明，素描关系强烈，空间感好。如果在亮部使用厚的笔触，其艺术表现力则更加完美。

陈玲　2009年上海市普通高校招生美术类专业统一考试　总分410分　考入上海大学美术学院油画系　指导教师：朱平

点评：画面完整而生动，表现手法轻松，物体造型结实，色彩大关系把握较好，整幅画面有较强的艺术表现力。

陆维佳　2010年上海市普通高校招生美术类专业统一考试　色彩144分　指导教师：王国兴、汪洋、肖青

点评：画面大量运用色彩并置法和对比色作画，色彩关系强烈，色调统一，问题是色彩有点"火"气。

张应昭　2010年上海市普通高校招生美术类专业统一考试　色彩142分　指导教师：雷呈文

点评：画面色彩简洁明快，主体罐子塑造结实生动，空间关系处理尚可，背景和桌面关系处理不错。缺点是酒瓶的边缘线处理过于单薄，造型欠准确，色彩不够丰富，蔬菜和水果的形体塑造可以更充分，色彩之间的呼应关系不够。

李思训 2006年考入上大学美术学院建筑系　指导教师：蔡岳云

点评：画面构图大胆，有新意，色彩对比强烈而不失和谐。酒瓶与玻璃把壶画得较好。缺点是苹果之间的塑造有点平均和散乱，缺乏主次感。

李罡　1999年考入上海大学美术学院　指导教师：李玮

点评：画面色调统一，物体的体积与质感表现得较好，铝锅的质感很好，造型也准确。缺点是塑料瓶子的造型稍欠严谨。

王亦凡　2009年上海市普通高校招生美术类专业统一考试　色彩143分　考入华东师范大学　指导教师：王国兴、汪洋、肖青

点评：这幅作业物体虽少，但很耐看，画面处理整体且不失丰富的细微变化，色彩沉稳、耐看，色彩关系微妙，形体塑造简洁、生动。

陆晓波　2009年上海市普通高校招生美术类专业统一考试　总分405分　2008年考入东华大学　指导教师：蔡岳云

点评：该画笔触大胆、准确，色彩对比生动、和谐，在构图上的疏密关系处理较好。缺点是物体之间的主次虚实处理稍弱。

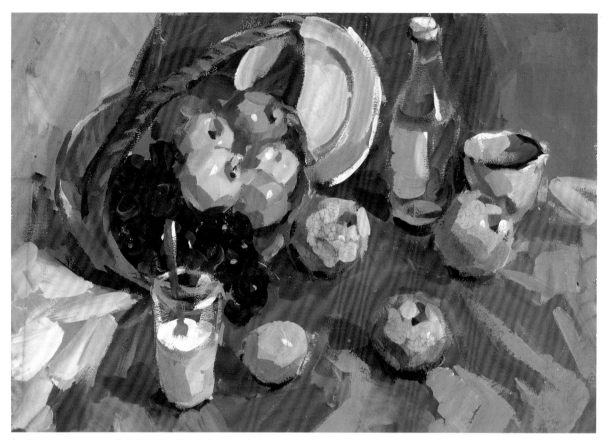

何嘉昱　2009年上海市普通高校招生美术类专业统一考试　色彩136分　考入复旦大学上海视觉艺术学院　指导教师：王国兴、汪洋、肖青

点评：物体塑造较为明确完整，构图层次上的变化加强了远近空间效果。不足的是红色衬布前后关系不够拉开，大面积使用暖色调使整个画面过于粉气，缺少空间层次的变化处理。

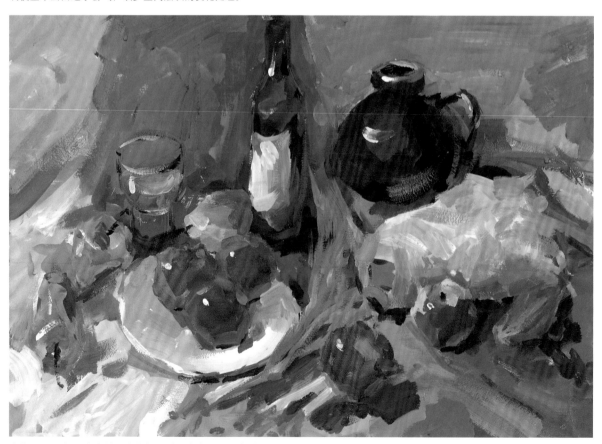

朱婷　2010年上海市普通高校招生美术类专业统一考试　色彩135分　指导教师：雷呈文

点评：画面中最大优点是色彩透亮，色感强烈，空间感处理不错。不足的是物体塑造偏弱，对素描关系的理解薄弱。

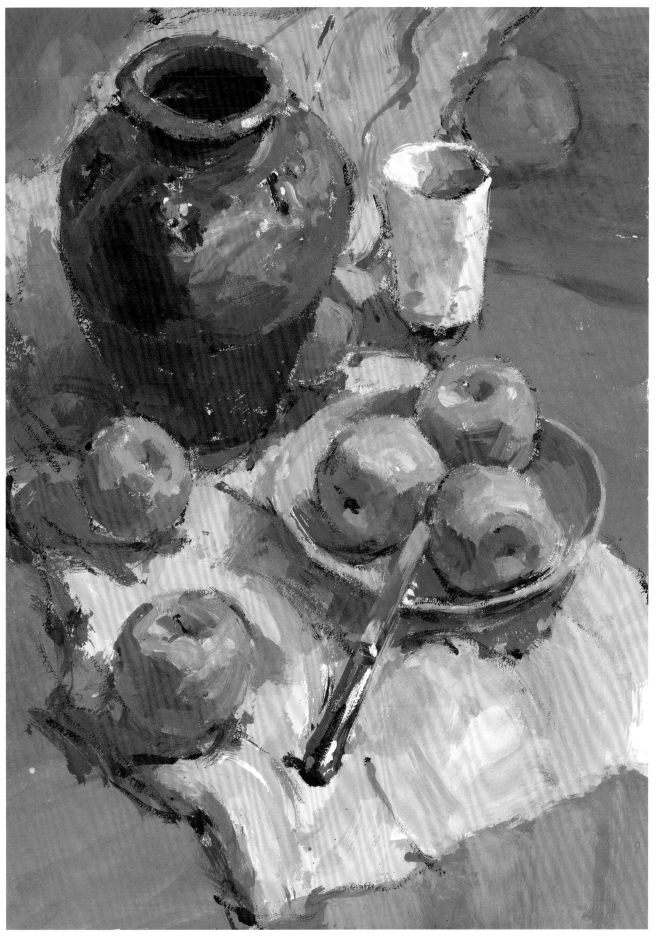

叶音　2010年上海市普通高校招生美术类专业统一考试　总分413分　指导教师：张磊

点评：画面色调明确，色彩关系合理正确，对于质感与空间的表现较为充分、到位，画面虚实处理得当，具有较强的绘画感。

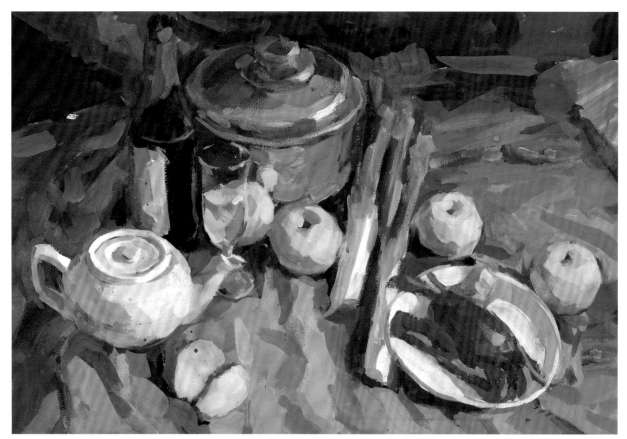

罗文　2006年上海市普通高校招生美术类专业统一考试　色彩141分　考入景德镇陶瓷学院　指导教师：王国兴

点评：该画形体塑造结实、深入，空间感、光感强烈，笔法严谨，素描关系较好。缺点是色彩冷暖关系偏弱，物体缺乏“松”的部分。

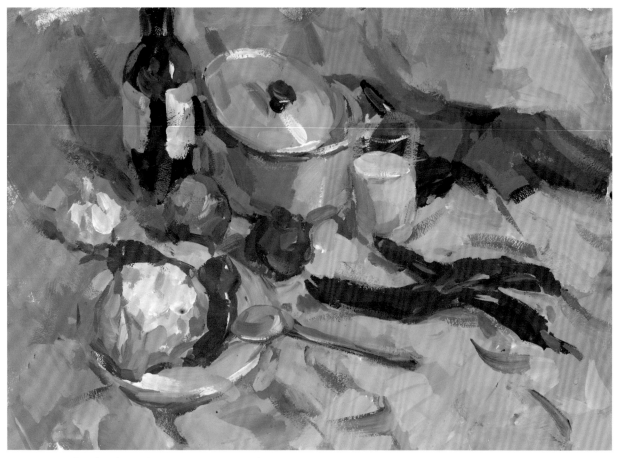

汪洋　2004年考入中国美术学院油画系　指导教师：杨参军、井士剑

点评：画面冷色调明确、强烈，色彩鲜亮，笔法轻快，色块归纳和形体结合较好。不足的是画面投影不够重，物体有点“飘”。

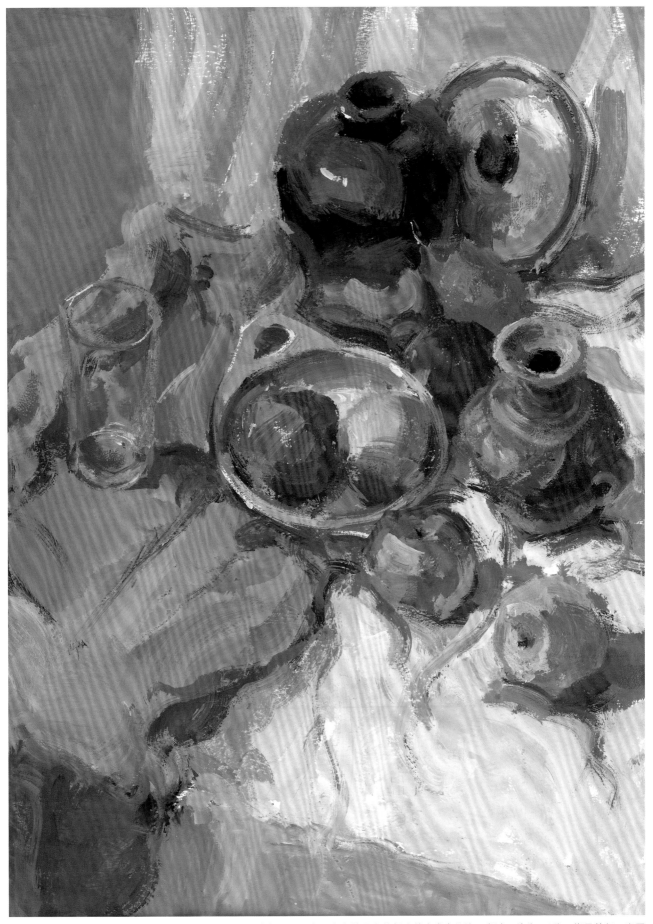

叶音　2010年上海市普通高校招生美术类专业统一考试　总分413分　指导教师：张磊

点评：画面色彩丰富较为整体，用笔生动活泼，对于物体的塑造松弛有度。不足之处在于构图时要注意台面上水果的摆放应有些变化，且忌不可三者位于一条线上。

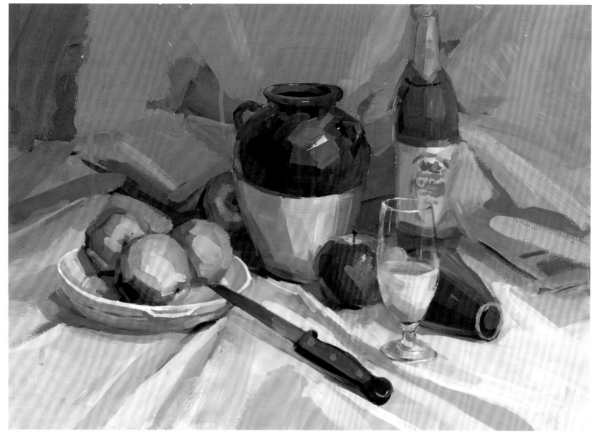

杜晨艳　2005年上海市普通高校招生美术类专业统一考试　考入中国美术学院　指导教师：叶见鹏

点评：画面清新亮丽，色调感很强，能够深入塑造形体，笔触流畅，是一幅较好的应试范画。

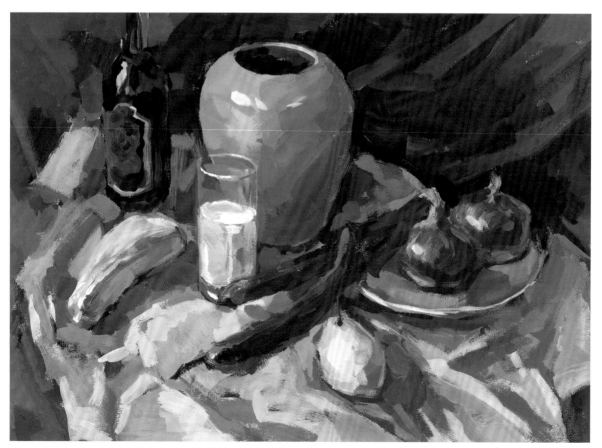

陈玲　2009年上海市普通高校招生美术类专业统一考试　总分410分　考入上海大学美术学院油画系　指导教师：朱平

点评：作者把握画面的能力较强，在复杂的色彩关系中处理得较有条理，画面中素描关系与色彩关系都很到位，用笔轻松自如，质感表现充分。

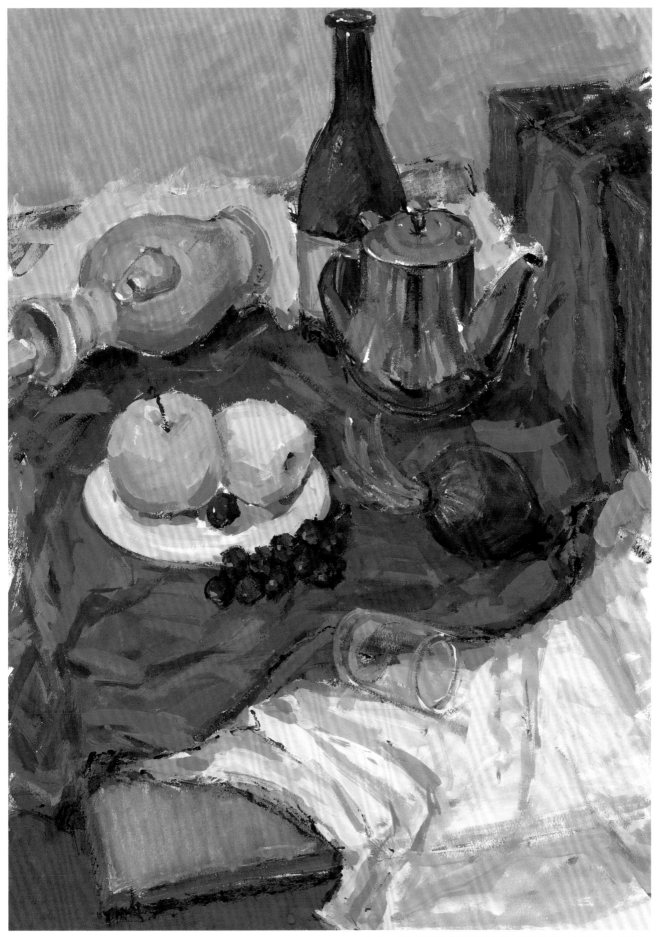

章宽　考入中国美术学院设计类　指导教师：欧翔轩（双禾轩）

点评：画面构图层次丰富，色彩和用笔轻松到位，色调统一，物体塑造及布纹处理较大气，有张力感，是一幅较好的色彩作品。

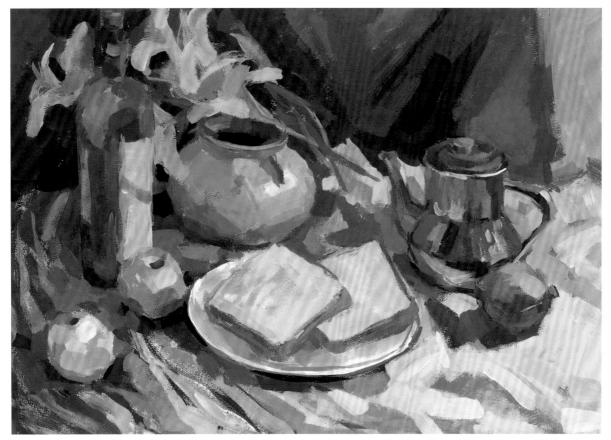

陈玲　2009年上海市普通高校招生美术类专业统一考试　总分410分　考入上海大学美术学院油画系　指导教师：朱平

点评：画面中黄色衬布与紫色衬布的色彩关系表现得很协调，物体质感表现到位，用笔熟练而又准确。是一幅较好的色彩习作。

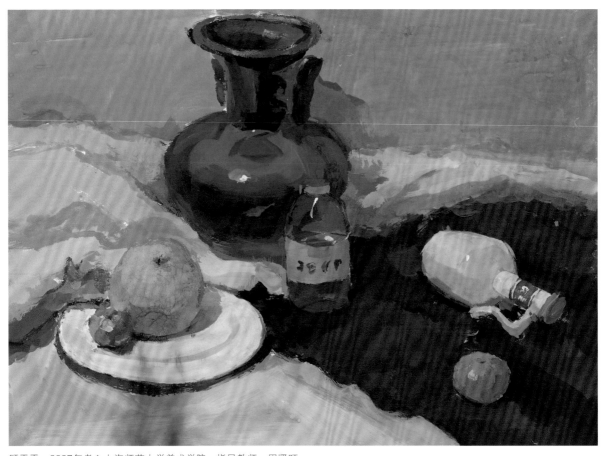

顾雯雯　2007年考入上海师范大学美术学院　指导教师：周贤旺

点评：画面色调和谐，用色漂亮，物体刻画较为细致。缺点是前面的水果较为孤立，陶罐画得过大。

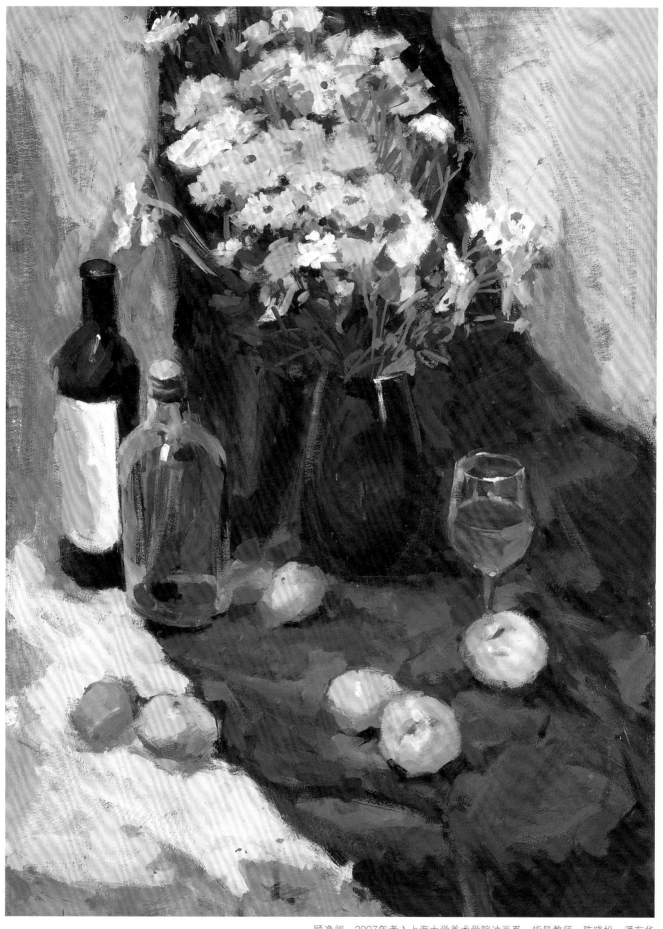

顾逸闻　2007年考入上海大学美术学院油画系　指导教师：陈晓松、潘东华

点评：画面用笔大胆爽快，色调把握不错，物体塑造准确，又很生动。瓶花的色彩亮丽、用笔熟练。缺点是前面的苹果在构图上较平，稍有前后主次关系更佳。

张梦媛　2005年上海市普通高校招生美术类专业统一考试　总分392分　色彩139分　考入上海戏剧学院　指导教师：张复利

点评：作者用笔爽快、利落，概括能力较强，色调冷暖关系明确统一，空间感较强，体积感和素描关系较好。不足之处在于物体造型稍有不准，不够严谨。

陈洪军　2010年上海市普通高校招生美术类专业统一考试　指导教师：关岩

点评：画面冷色调的构图疏密有致、和谐统一，用笔清晰明快，色调透明，环境色彩丰富，画面中的蔬菜和萝卜的冷暖对比强，体积感明显。不足之处是酒瓶的商标画得过亮。

杨倩　2009年考入同济大学　指导教师：宋建社

点评：该画笔触有力，色彩鲜明。在诸多同类黄色中很好地表现了物体的层次。在灰色背景的处理上，通过活跃鲜亮的小色块作生动的点缀，使得画面空间更加透气。

陈洪军　2010年上海市普通高校招生美术类专业统一考试　指导教师：关岩

点评：画面以冷色调为主，构图饱满，层次鲜明。陶罐与玻璃器色调变化丰富，质感强，刀具的反光质感是这幅作业的亮点。充分体现物体在光和照射下的体面关系。不足之处是前景白衬布的转折面处理得不够明确。

张之贤　2003年考入华东大学　指导教师：李林祥

点评：画面色彩关系准确，物体空间感和塑造感较强，能很好地表现物体的质感，特别是玻璃瓶的质感很强烈。不足的是后面衬布画得不够整体。

彭可心　2009年上海市普通高校招生美术类专业统一考试　总分424分　考入华东师范大学　指导教师：张磊

点评：画面色调明确，色彩丰富和谐，用笔大胆爽快，有一定的艺术表现力，不足之处是酒瓶构图过于居中。

王环栋　2010年上海市普通高校招生美术类专业统一考试　指导教师：关岩

点评：画面构图严谨，疏密关系明确，整体色调统一和谐，体现出色彩冷暖变化，不足之处是近景的苹果画得较草率。

龚辰珏　2004年上海市普通高校招生美术类专业统一考试　考入同济大学动画学院　指导教师：李林祥

点评：画面空间感较强，色彩关系比较准确，形体塑造完整，苹果的质感塑造得较好。但物体之间缺乏联系，略显孤立。

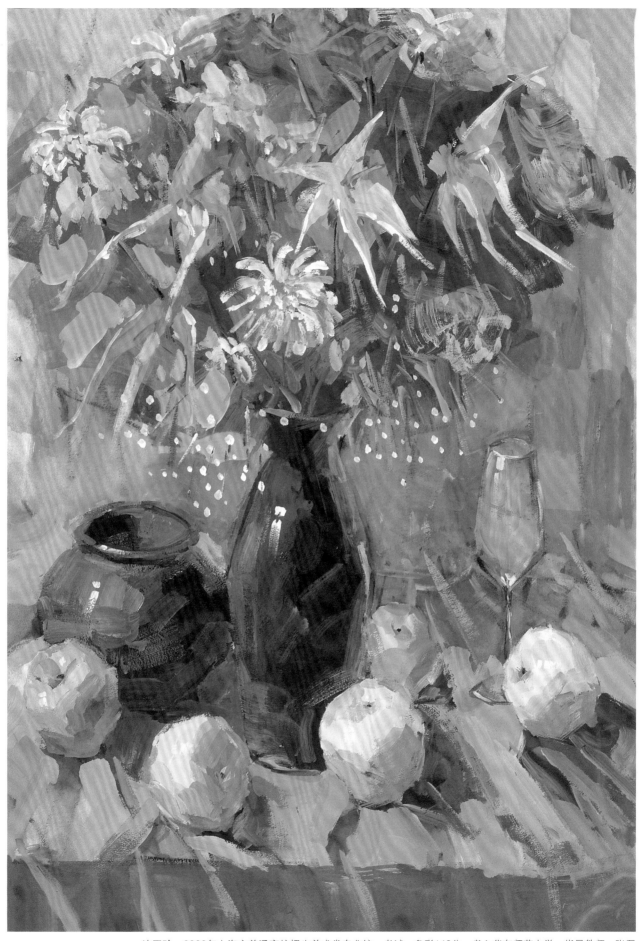

沈玉珍　2008年上海市普通高校招生美术类专业统一考试　色彩146分　考入华东师范大学　指导教师：张磊

点评：画面完整，色彩关系和谐，色调统一，在物体的塑造上有一定的体积和空间感。但用笔略显单调，使画面的生动性略有欠缺。

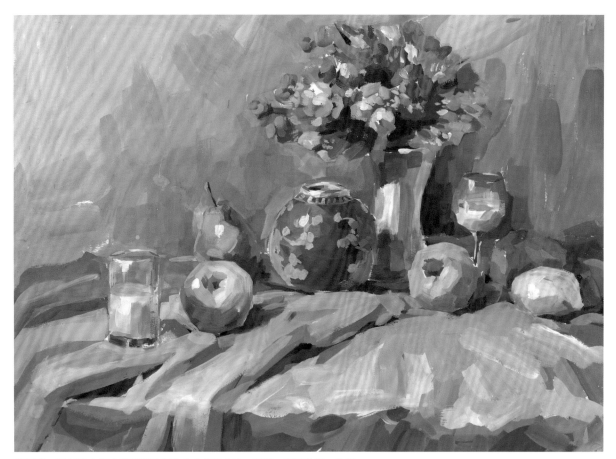

黄正恺　2010年上海市普通高校招生美术类专业统一考试　指导教师：关岩

点评：画图构图呈斜线布局，冷灰色基调色彩明亮，花瓶与花的表现较为概括，水果的结构用笔明确，冷暖对比关系准确。不足之处是玻璃杯的表现不够到位。

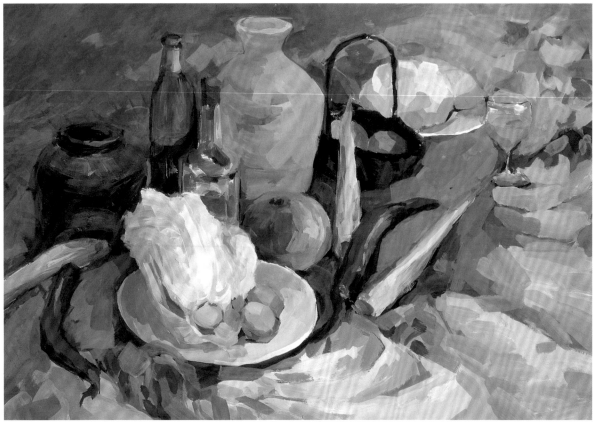

卯黎梦　考入东华大学设计系　指导教师：蔡岳云

点评：该画色彩统一而有变化，色彩层次丰富，色调感强，灰色调运用较好。缺点是物体的素描关系较弱，对色彩理解还有待提高。

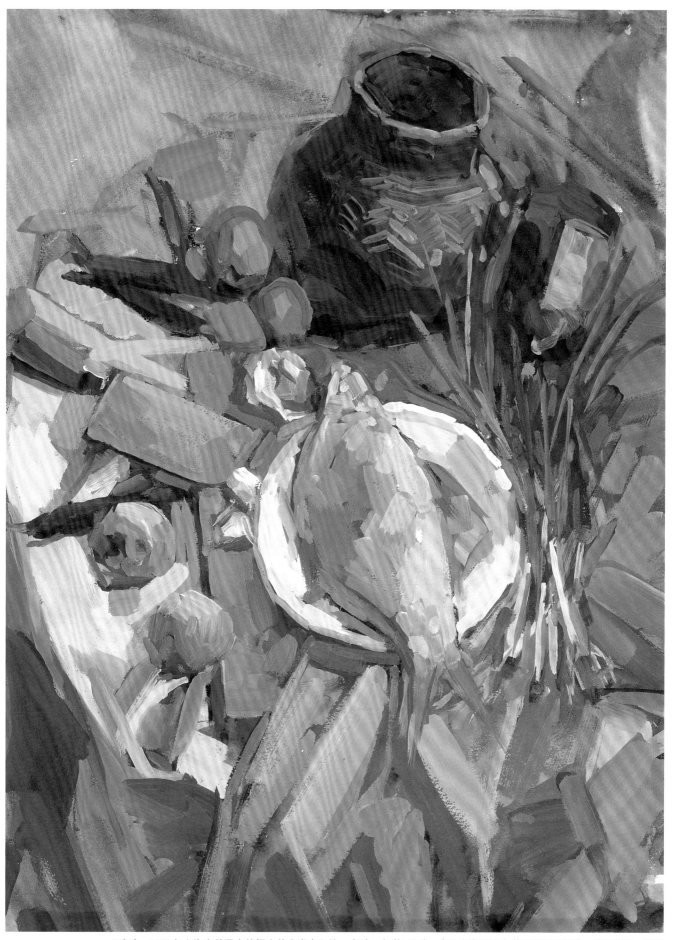

王玪琦　2007年上海市普通高校招生美术类专业统一考试　色彩142分　考入上海理工大学出版印刷学院　指导教师：张磊

点评：画面色调统一，色彩含蓄丰富，塑造有一定的体积与空间感。不足之处是笔触略显单调，物体素描关系较灰平。

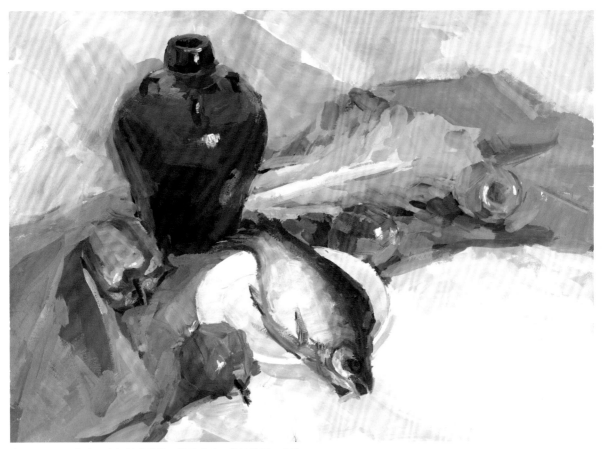

李晨辰　2007年考入中国美术学院环境艺术系　指导教师：曹炜

点评：画面色彩统一而有变化，层次丰富，色调感强，灰色运用较好。鱼的描绘较深入，素描关系较好。另外在厚薄兼施的表现手法上运用得较为熟练。

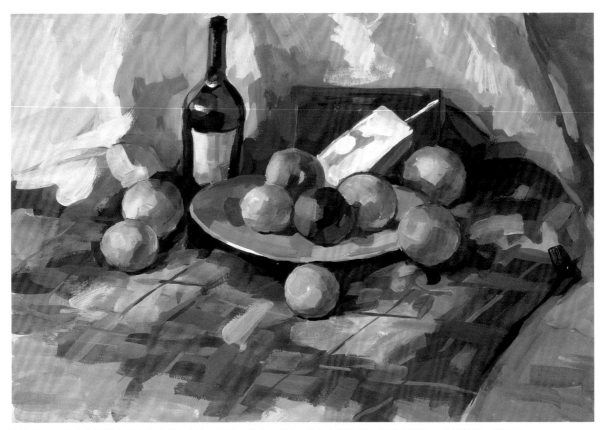

刘艳雯　上海市普通高校招生美术类专业统一考试　总分410分　考入上海师范大学美术学院　指导教师：蔡岳云

点评：画面整体，花布色彩丰富而又统一，静物塑造用笔圆润。缺点是塑造物体缺乏变化，显得较平均，前面再放一个苹果打破常规，构图效果会更好。

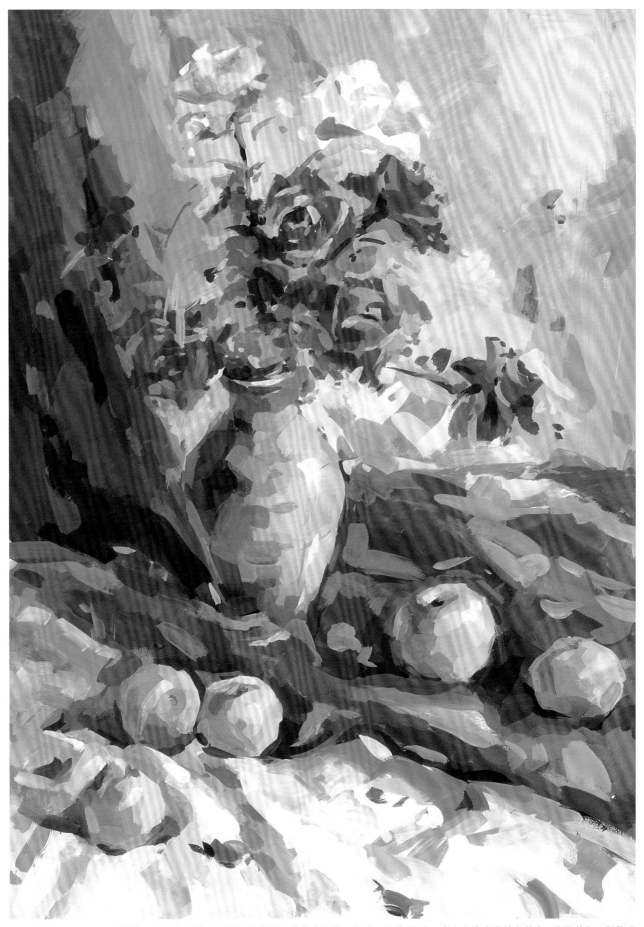

蒋安达　2008年上海市普通高校招生美术类专业统一考试　色彩134分　考入上海大学美术学院　指导教师：邵黎明

点评：该画构图合理，色彩调子明确、色彩关系和谐。作者用笔大胆、果断、肯定，色彩造型能力强，明暗色阶层次丰富合理。不足的是花卉主要部位的塑造还不够精准和结实，水果画得也有些马虎。

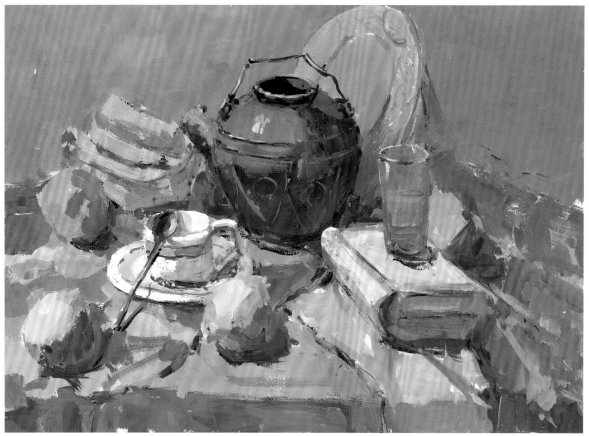

汤辰玮　2010年上海市普通高校招生美术类专业统一考试　色彩147分　指导教师：张磊

点评：画面色调统一，色彩丰富和谐，用笔生动，形体塑造充分，具有较强的艺术感染力，不足之处是构图中的主体陶罐过于居中。

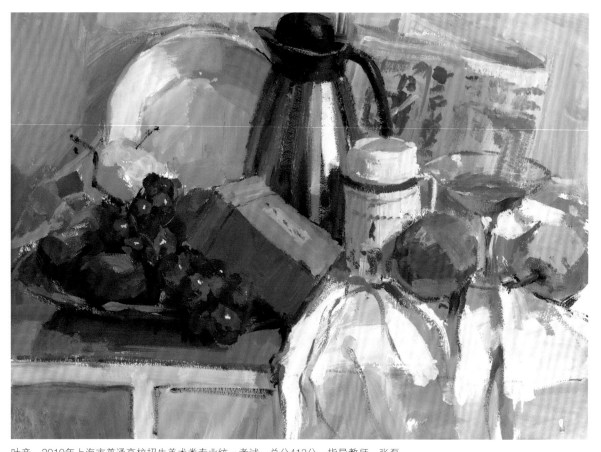

叶音　2010年上海市普通高校招生美术类专业统一考试　总分413分　指导教师：张磊

点评：画面整体关系明确，形体塑造具体刻画到位，素描关系的整体感较强，物体的质感表现充分，有一定的艺术表现力。缺点是在色彩处理上略显简单。

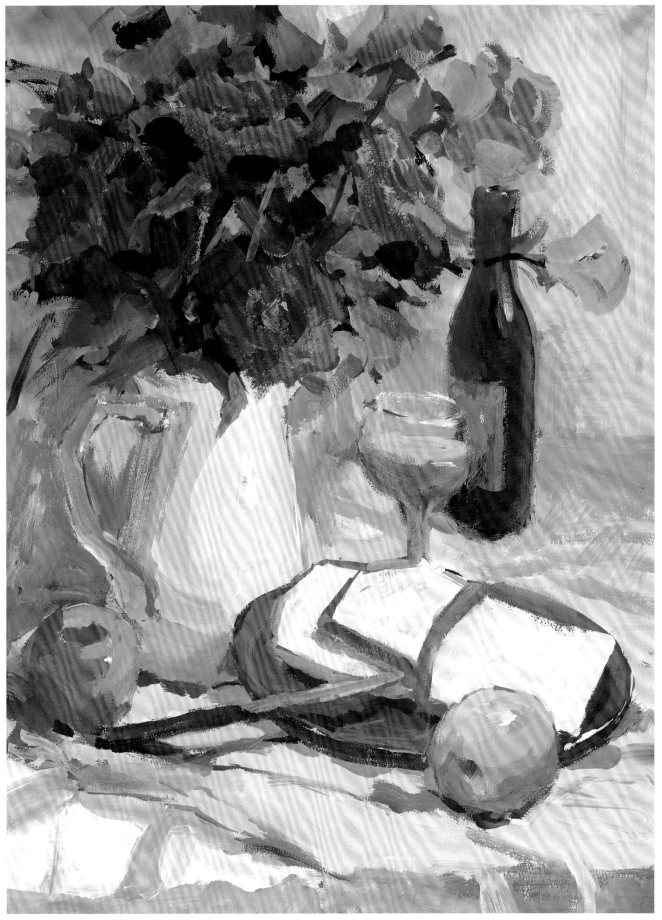

徐之青　2009年上海市普通高校招生美术类专业统一考试　总分425分　考入华东师范大学　指导教师：曹炜

点评：作者能恰当地融合光影、结构、色调等不同因素对画面进行深入刻画，物体的体积感、质感、空间感较强。画面色调明快，笔触活泼。缺点是酒瓶的投影不够，显得较平板。

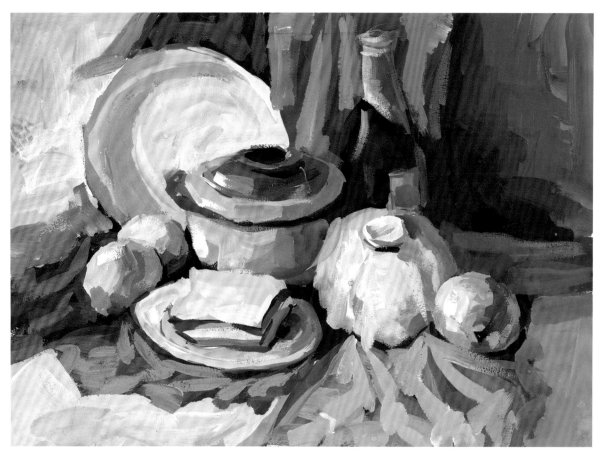

王静超　2009年上海市普通高校招生美术类专业统一考试　色彩140分　指导教师：张复利

点评：该画用笔爽气，大笔触的艺术表现力非常强，物体的塑造比较好，不足之处是局部的刻画稍欠弱。

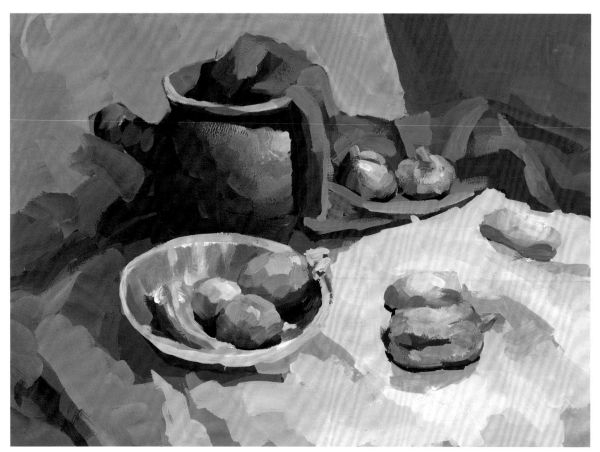

张梦媛　2005年上海市普通高校招生美术类专业统一考试　总分392分　指导教师：张复利

点评：冷紫灰调子使画面统一和谐，素描明暗关系整体，塑造形体结实。欠缺的是对物体的局部刻画较弱。

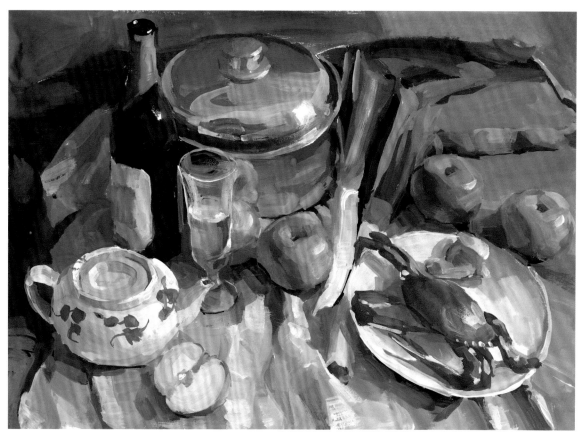

邵银森　2007年上海市普通高校招生美术类专业统一考试　总分413分　色彩136分　考入上海大学美术学院　指导教师：吕旭明

点评：该画色彩关系明确，层次分明，前后空间关系处理得当，在俯视角度较大的情况下，利用轻松的技法处理使色调统一、
　　　色彩明亮。缺点是物体塑造过于平均，物体之间区别不大，前方物体塑造太过笼统。

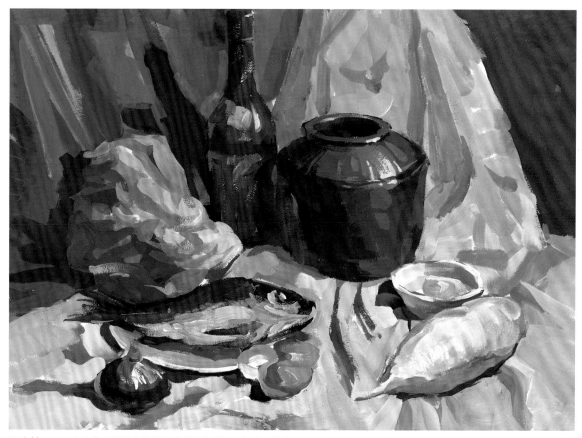

周克焱　2009年上海市普通高校招生美术类专业统一考试　总分400分　色彩136分　考入上海师范大学美术学院　指导教师：吴舸

点评：画面色彩关系明确，有较强的形体塑造能力，前后空间关系明确。色彩明亮但相互之间关系有些孤立，没有形成明确
　　　的色调，物体塑造平均，前后之间的塑造差别不大。

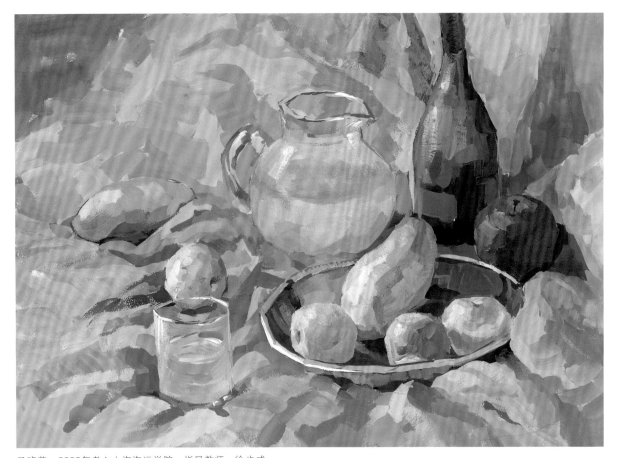

马晓莹　2002年考入上海海运学院　指导教师：徐步成

点评：该画素描关系较好，作者擅用暖灰调子对物体进行刻画，使画面统一和谐，若是物体之间加强虚实关系的艺术处理就更好。

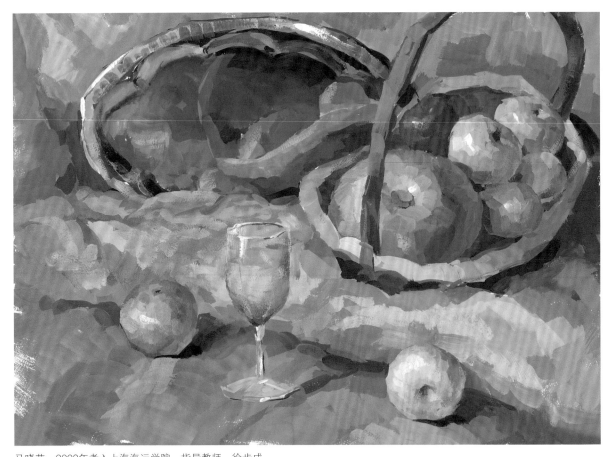

马晓莹　2002年考入上海海运学院　指导教师：徐步成

点评：作者对画面的把握能力较强，物体的塑造较为厚实，素描关系较好，玻璃杯的质感及形体塑造较为充分，有一定的艺术表现力。

王静超　2009年上海市普通高校招生美术类专业统一考试　色彩140分　指导教师：张复利

点评：该作业用笔熟练、到位，画面色调统一、和谐，概括能力较强，有很强的艺术表现力与造型能力。不足之处是背景画得稍过了些，前后空间感稍有不足。

祝雯婷　2005年上海市普通高校招生美术类专业统一考试　色彩141分　考入上海戏剧学院　指导教师：张复利

点评：该作业用笔熟练、大气很有艺术感觉。画面色调统一、笔触生动、造型准确，冷暖色彩搭配得当有一气呵成的感觉。如果物体的局部再刻画深入些会更好。另外，物体之间的质感表现稍有不足。

马晓莹　2002年考入上海海运学院　指导教师：徐步成

点评：该画物体的质感表现充分，玻璃器皿与衬布之间的质感对比增加了画面的艺术表现力，缺点是苹果之间塑造有点散。

马晓莹　2002年考入上海海运学院　指导教师：徐步成

点评：画面塑造厚实，明暗、空间关系强烈，刀的质感表现较为充分，苹果与大蒜、大白菜的刻画非常深入，是一幅较好的色彩习作。

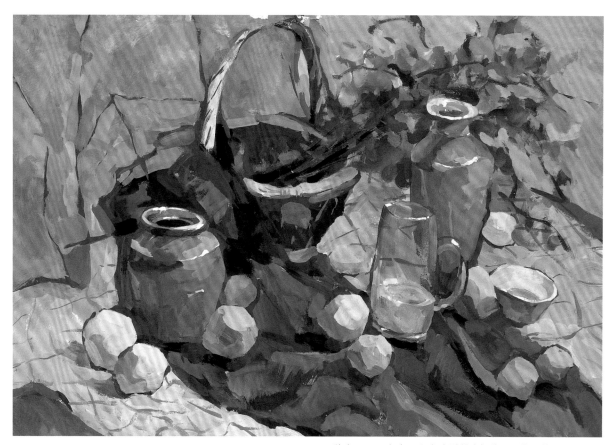

魏惠 2002年考入上海戏剧学院舞美系 指导教师：金国明

点评：画面协调具有装饰趣味性，光斑团块的穿插表现有一定艺术感觉。缺点是水果的表现尚欠火候，应有一定的主次关系。

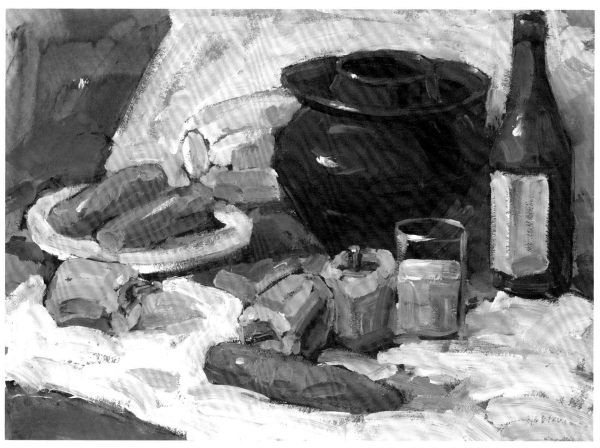

胜文杰 2009年考入上海大学美术学院 指导教师：宋建社

点评：该画形体塑造有力，色彩鲜明，胡萝卜和青椒的处理尤为整体。通过黄色和小面积插入对比色的方法使画面和谐而不失个性。
缺点是构图上陶罐显得过大，啤酒瓶也显得有些偏。

111

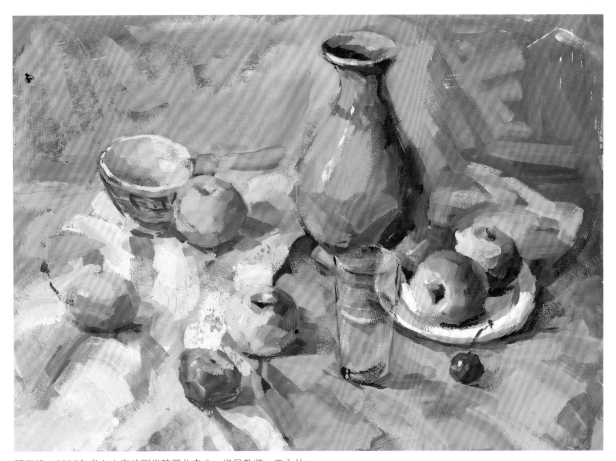

顾玉婷　2009年考入上海戏剧学院服化专业　指导教师：王永林

点评：作者用笔大胆爽气，色彩明快，绘画技巧运用熟练，表现出作者扎实的素描功底和对色彩正确认识。

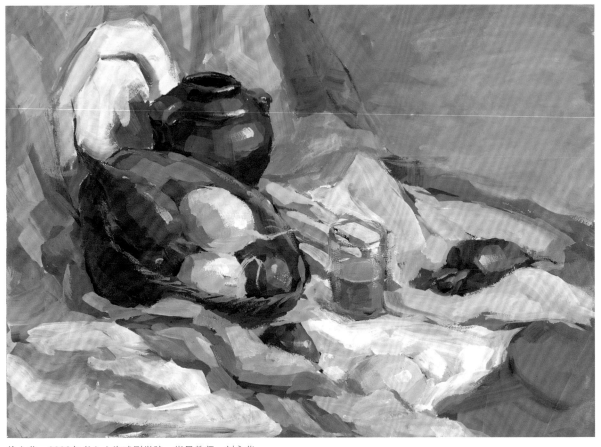

徐之莹　2009年考入上海戏剧学院　指导教师：刘永华

点评：画面构图完整，灰紫调统一和谐，蔬果的表现较为突出，用笔熟练，色彩明快，具有一定的艺术表现力。

112

钱亦晟　2007年上海市普通高校招生美术类专业统一考试　总分407分　色彩145分　考入上海师范大学美术学院
指导教师：王建祥

点评：画面色彩明亮，物体塑造扎实，笔触奔放、前后空间关系明确。缺点是物体间色彩过于单纯，缺乏相互联系，没有形
成有效的色彩对比。

钱峥　2008年上海市普通高校招生美术类专业统一考试　总分402分　色彩133分　考入上海师范大学美术学院　指导教师：吴舸

点评：该画色调明确，前后空间关系处理得当，物体塑造厚实，玻璃器皿、瓷壶质感强。缺点是众多苹果之间缺少色彩变化，
物体塑造平均，布纹应简化处理，不应平均分布。

何思思　2010年上海市普通高校招生美术类专业统一考试　指导教师：管郁生

点评：该作品光感处理强烈，黄灰色调难度较高，但处理协调可以画得漂亮，如果纯度上再提高点会更加灿烂。

宋小雨　2010年上海市普通高校招生美术类专业统一考试　指导教师：管郁生

点评：画面拉开了纯度与灰度的对比，色彩饱和，空间对比强烈。画面中黑、白、灰的素描关系处理得较好。缺点是酒瓶的造型欠准确。

田瑞超　2007年上海市普通高校招生美术类专业统一考试　总分403分　考入上海大学美术学院　指导教师：陶惠平

点评：画面以水果，器皿为主，笔触灵活，色彩丰富，构图合理，具有较强的艺术表现力。缺点是对于细节的塑造把握缺少功力。

杨倩　2009年考入同济大学　指导教师：宋建社

点评：作者敢于在大块的鲜亮颜色中寻找小颜色的变化，使画面显得丰富而生动。几个绿色水果的色彩有一定变化，既统一又增强了画面的整体感。

朱指华　2010年上海市普通高校招生美术类专业统一考试　指导教师：管郁生

点评：画面色调自然，构图饱满，在用笔的松与紧上有所欠缺。如果在粉纯灰的对比上再拉开点距离，那么色彩会更有张力。

陆恒娟　2010年上海市普通高校招生美术类专业统一考试　指导教师：管郁生

点评：画面中间的苹果与左边的小桔子在用笔的虚实上拉开了距离，可惜最前面的两只苹果刻画得不够深入，否则整个画面会更精彩。

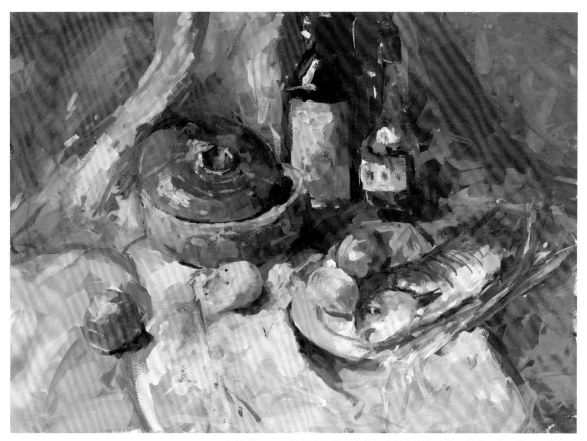

李艳琳　2010年上海市普通高校招生美术类专业统一考试　指导教师：管郁生

点评：作者很好地处理了红、黄、蓝在同一画面的协调感，用绿色降伏了蓝色，用灰色打压了红色，用大面积的亮黄统一了画面，使暗部不"黑气"，是一幅色彩默写佳作。

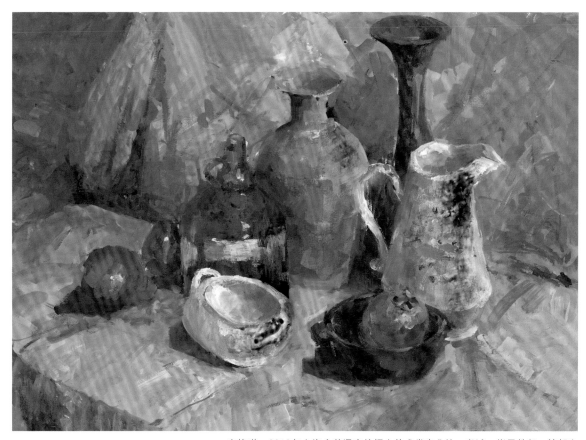

李艳琳　2010年上海市普通高校招生美术类专业统一考试　指导教师：管郁生

点评：厚涂的朦胧画法使画面浑厚有力，在灰色调中拉开了黑、白、灰的明度对比，使画面更有张力。如果在瓶罐上使用一些大笔触，则更能表现出物体的光滑质感，其艺术性会更高。

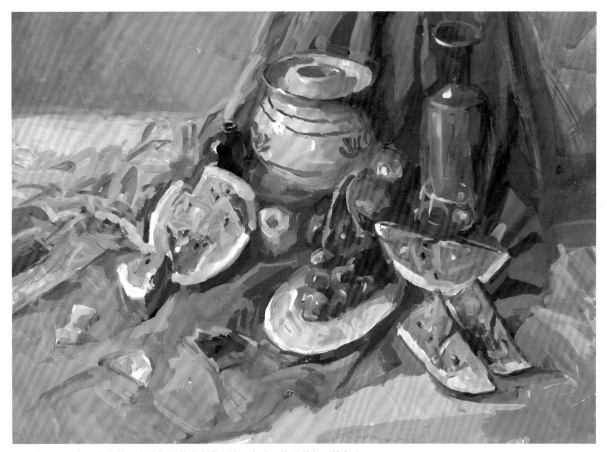

陈麒彧　2010年上海市普通高校招生美术类专业统一考试　指导教师：管郁生

点评：该画物体的空间处理恰当，用笔活泼，色彩明亮。作者有意把原画面的蓝衬布改成灰布，使作品色调统一和谐。

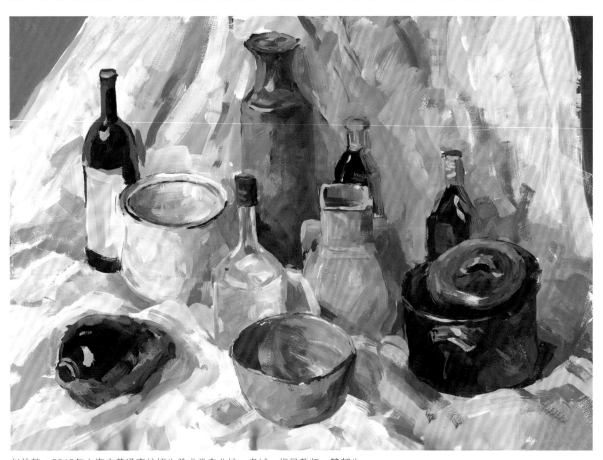

赵佳懿　2010年上海市普通高校招生美术类专业统一考试　指导教师：管郁生

点评：这是一幅以塑造形体为主的作品，物体暗部色彩较透明，缺点是在整体空间的推进处理上力度不够，使画面略显琐碎。

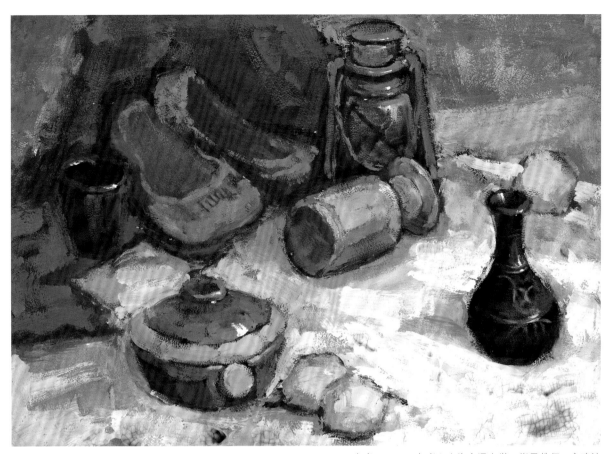

朱晓云　2009年考入上海交通大学　指导教师：宋建社

点评：画面色调优美大气，形体塑造结实、有力，在水和粉的运用上结合较好，颇有油画的厚重感。

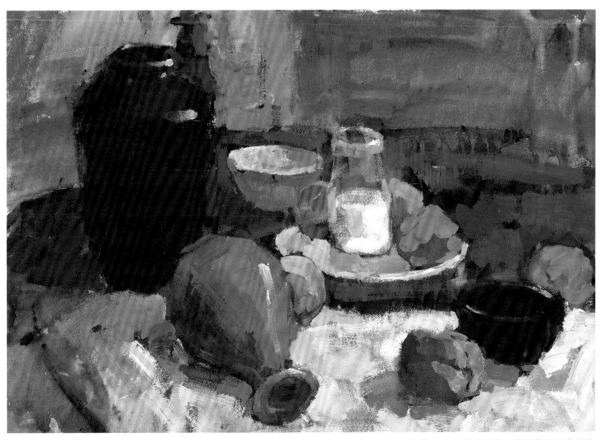

赵奕　2009年考入中国美术学院　指导教师：宋建社

点评：画面暗部多使用薄色底，显得透明自然，同时和亮部的厚色塑造形成对比，使画面节奏感跃然纸上。亮部塑造虽然简单但十分有力，右上角的几笔枯笔与整个画面的呼应相得益彰。

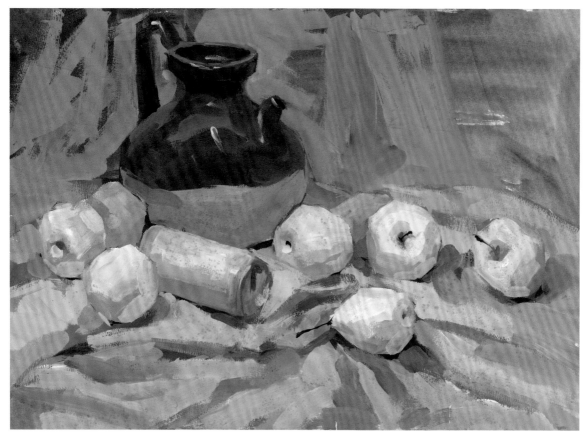

周川　2009年上海市普通高校招生美术类专业统一考试　总分406分　考入华东师范大学　指导教师：陈晓松

点评：画面色彩明快，整体感强，用笔大胆肯定，物体塑造结实。缺点是苹果与生梨刻画得较平均，缺乏层次感，如在构图上把生梨再放前些就更好了。

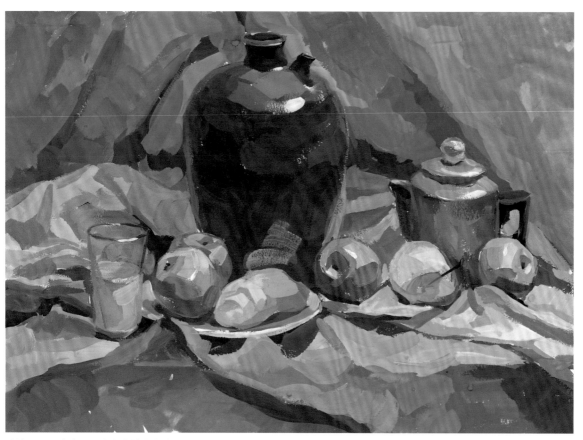

沈佳　2009年考入上海大学美术学院　指导教师：吴敏

点评：画面的色彩冷暖关系处理恰到好处，用笔爽利，素描关系较好。只是前景的物体刻画不够深入，构图中前景物体排成一线，缺乏前后空间感。

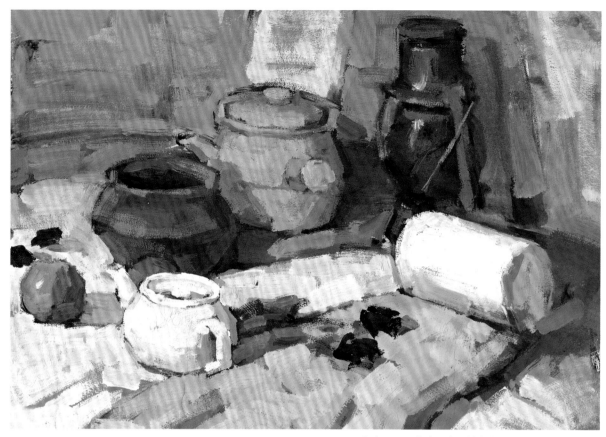

赵奕　2009年考入中国美术学院　指导教师：宋建社

点评：作者在许多明度接近的浅色中寻找各自不同的色彩倾向并加以处理，使之和谐，这是这幅画的艺术表现特点。作者以水粉画材料的厚薄肌理通过大笔触的塑造，很好地表现了色彩静物的主题。

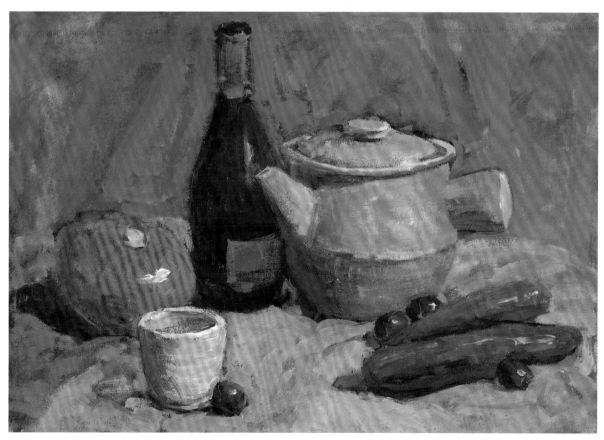

黄剑铮　2005年考入上海戏剧学院　指导教师：宋建社

点评：这是一幅具有厚重的灰调子作品，很有些油画的味道。黄瓜的质感一般较难表达，但在这幅画面中黄瓜、白罐的质感表达十分出色。另外在灰色调中，南瓜、黄瓜、杯子的亮色起到了丰富和提亮画面色彩的作用。

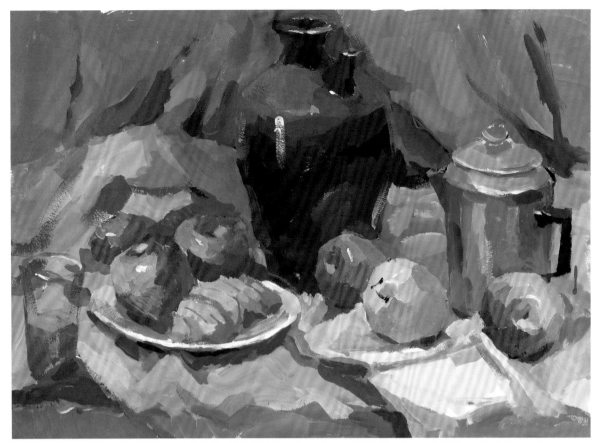

钱好好 2009年上海市普通高校招生美术类专业统一考试 总分423分 色彩146分 考入东华大学 指导教师：余骁

点评：作者运用大块面笔触塑造形体，用笔流畅，色彩明丽。物体的素描关系较好，构图饱满有张力。缺点是前景物体排列成一线，构图显得平均。

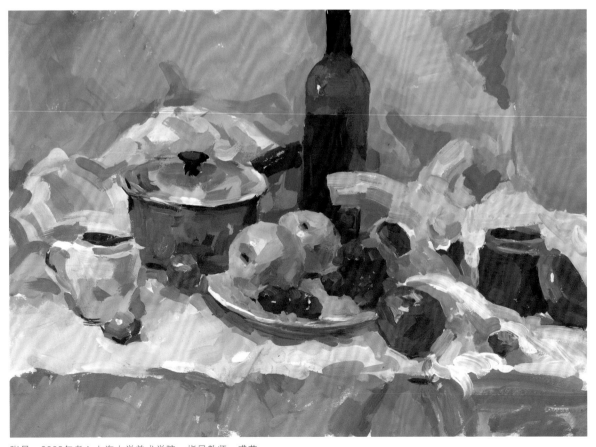

张昊 2008年考入上海大学美术学院 指导教师：裘莹

点评：画面色彩明快亮丽，苹果的素描关系刻画得较好。缺点是物体外形塑造得较弱，影响画面的艺术表现力。

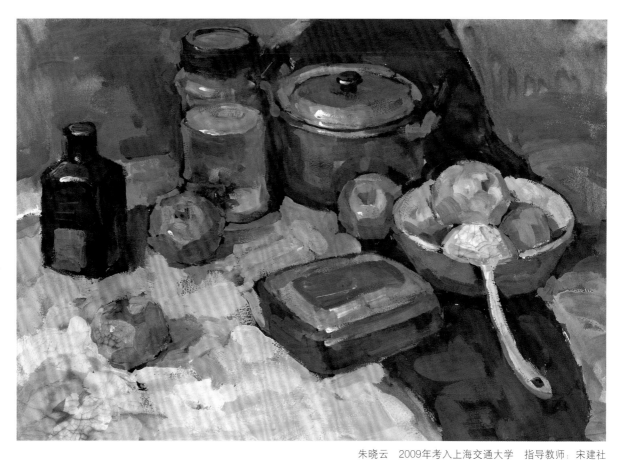

朱晓云　2009年考入上海交通大学　指导教师：宋建社

点评：画面构图完整，黑、白、灰素描关系布局得当。在白布中适量摆些小颜色，使浅色丰富而有趣味。在玻璃瓶的处理上利用了底色，很好地表现了玻璃的质感。

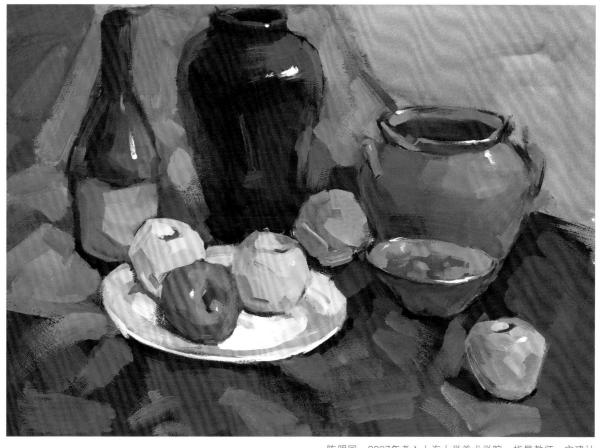

陈明园　2007年考入上海大学美术学院　指导教师：宋建社

点评：该画色彩明亮而和谐，色彩大关系明确而整体。物体（尤其是水果）的造型简练而大气，很有艺术表现力。

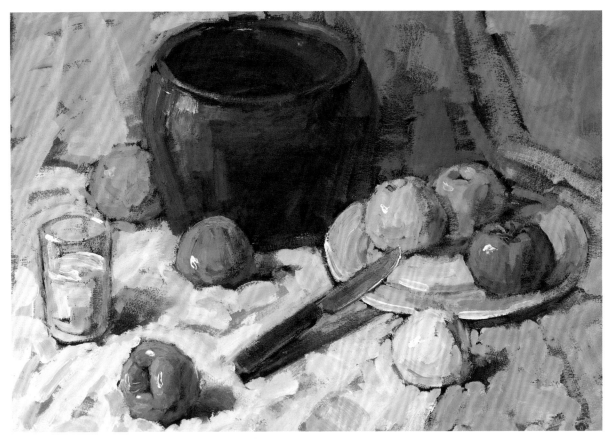

宋如　2005年考入中国美术学院雕塑系　指导教师：宋建社

点评：为了使画面更加统一，有意识地降低各物体色彩的纯度，是一种使画面更趋和谐的好办法。需要注意的是适可而止，不让色彩画面画成"素描"。该画在这一点上做得很好。

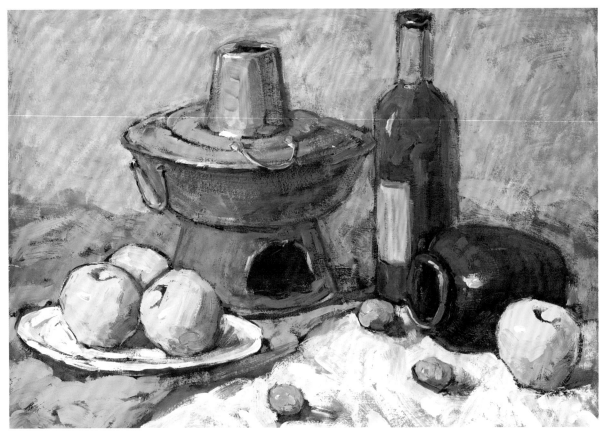

黄剑铮　2005年考入上海戏剧学院　指导教师：宋建社

点评：此画面为绿灰调子，色调的统一把握十分到位，小颜色与大关系之间处理得很好，不仅使画面变得丰富，同时也没有破坏画面的整体感，苹果、暖锅、陶罐的塑造是整幅画面的亮点。

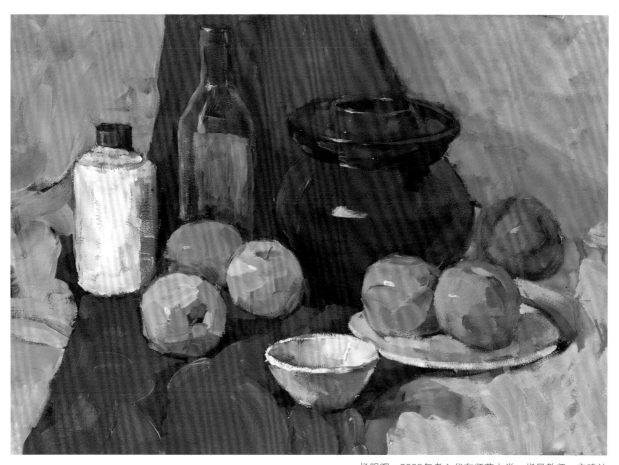

杨明辉　2008年考入华东师范大学　指导教师：宋建社

点评：该画暖光下的红布画得十分厚重、浓烈，红布与绿苹果的色彩对比关系准确。调子鲜而不火，艳而不俗，只是形体塑造略显单薄。

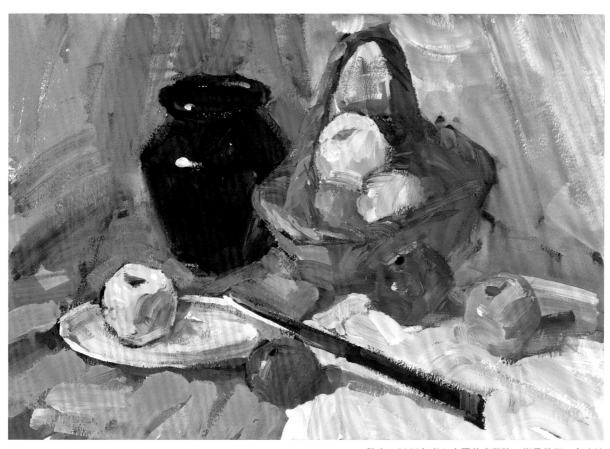

陆赛　2006年考入中国美术学院　指导教师：宋建社

点评：作者以响亮明快的色彩、大胆生动的用笔准确地表现了画面的各种色彩关系，取得了很好的画面效果。

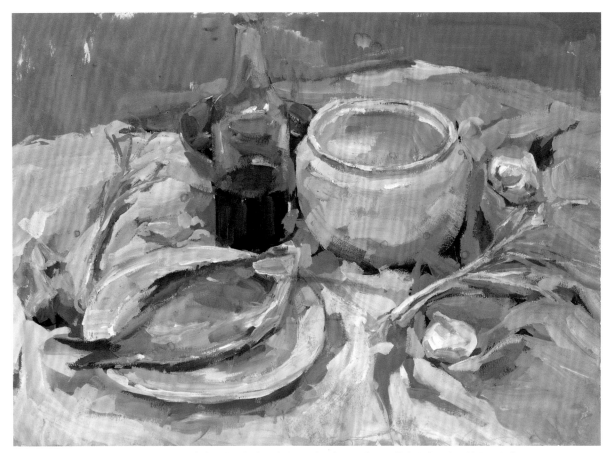

刘奕　2007年上海市普通高校招生美术类专业统一考试　总分380分　考入上海工程技术大学　指导教师：陶惠平

点评：此幅作品运用湿画法与干画法相结合的方法，主次分明，十分熟练地表达出画面的空间关系。

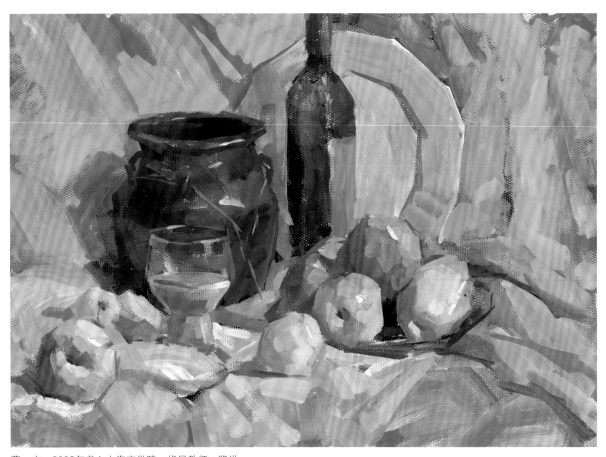

蔡一应　2008年考入上海商学院　指导教师：路洪

点评：画面色调明快，冷暖关系适当，形体塑造准确，用笔干练。用薄画法塑造对象使画面清丽透明。

纪锡雯　2009年考入上海工程技术大学　指导教师：朱静

点评：画面中的整体冷暖关系和色调把握较好，色彩明快，用笔爽利，颜料管、盒、刀、瓶的质感体现较为出色，对物体的塑造较为完整。

李一佳　2008年考入上海大学美术学院　指导教师：宋建社

点评：色调和谐，构图完整，素描黑、白、灰关系明确，画面笔触生动，物体塑造结实，有较好的视觉效果。

姜琼　2005年考入上海大学美术学院　指导教师：宋建社

点评：画面用笔厚重有力，体块分明，使物体有浑厚的体积感。用色饱和谐调，色相明确，给人以很强的视觉冲击力。

曹祯迪　2009年考入同济大学　指导教师：宋建社

点评：该画亮部大胆运用环境色和对比色的穿插使画面丰富而结实；暗部处理得沉着而透明，使画面整体而不失变化；以平稳的构图把握全局，使之生动而完整。

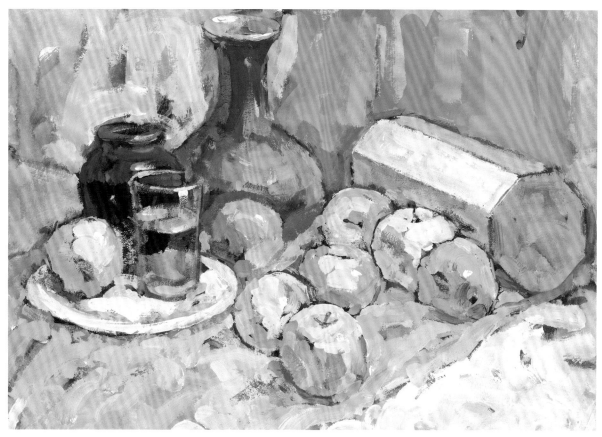

陈昱羽　2005年考入中国美术学院　指导教师：宋建社

点评：画面构图饱满，色彩清新。用笔轻松，造型结实。作者在处理多个颜色相近的苹果时，有意识地拉开了各自的色彩倾向性，使苹果在整体中不失变化，整幅画面生动富有绘画感。

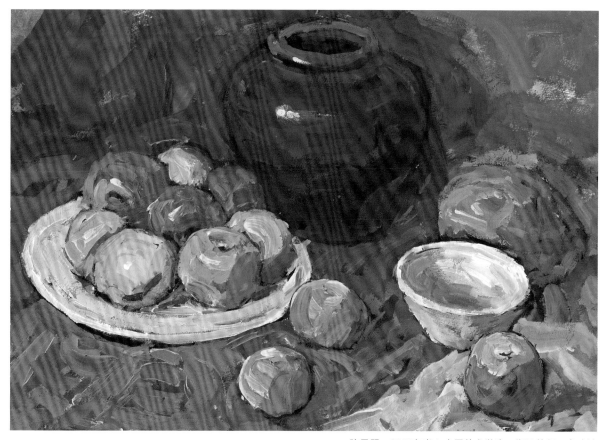

陈昱羽　2005年考入中国美术学院　指导教师：宋建社

点评：该画色彩饱和，塑造形体厚实，用笔生动，体积感强，具有油画般的厚重韵味。缺点是前景苹果在构图上稍平均，若有前后主次关系则更佳。

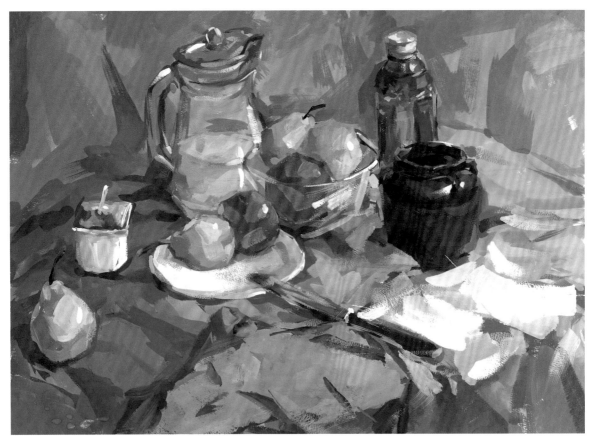

贾英华　2009年上海市普通高校招生美术类专业统一考试　色彩138分　考入同济大学　指导教师：王国兴、汪洋、肖青

点评：该画物体塑造深入细腻，笔触生动、活泼、丰富，特殊的构图使空间感十分强烈。缺点是部分物体如饮料瓶的刻画显得琐碎，色彩上略显"黑气"。

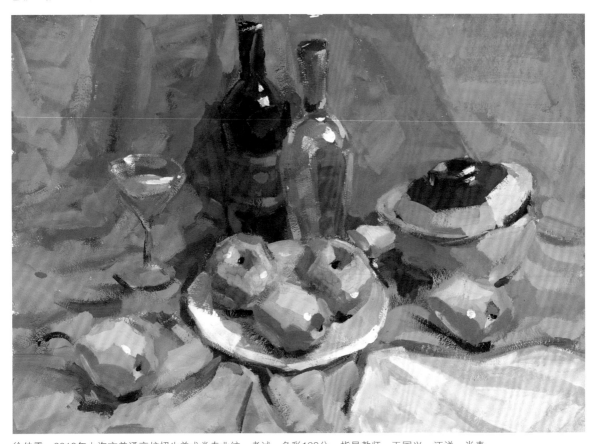

徐佳雯　2010年上海市普通高校招生美术类专业统一考试　色彩138分　指导教师：王国兴、汪洋、肖青

点评：画面中色块的归纳和形体之间的结合到位。运用大色块塑造形体爽朗、轻快，空间关系处理较好，深色酒瓶阴影部分的处理比较出色。缺点是水果的高光显得呆板。

宋如　2005年考入中国美术学院雕塑系　指导教师：宋建社

点评：画面构图完整，色调优美。笔触中未调匀颜色产生的微妙效果使画面丰富且有变化。盘中鸡蛋的蛋黄、蛋清、白盘的关系和
　　　白盘自身的冷暖关系运用十分讲究。铝锅上大量的底色运用与几笔简约厚重的笔触塑造形成对比。

黄剑铮　2005年考入上海戏剧学院　指导教师：宋建社

点评：画面形体塑造严谨，用笔轻松，色彩透明、丰富，特别是暖水瓶与黄色大、小杯之间的关系和白布与绿布之间的关系都十分协调。

金玲　2005年考入中国美术学院　指导教师：德懿

点评：用笔大刀阔斧、干净利落，笔到之处块面尽显，一气呵成，但画面的虚实还应更讲究。对形体的塑造要深入，不要太概念化。

施彦　2010年上海市普通高校招生美术类专业统一考试　指导教师：德懿

点评：画面色调明确、浓郁，暗部比较透气。画面的虚实把握合理，形体塑造结实有力，绘画技巧熟练，画面生动有致。

赵应　2008年上海市普通高校招生美术类专业统一考试　考入华东师范大学　指导教师：孙燕平

点评：这幅作品在灰色的衬布中有条理地展现了物体的前后主次关系，物体的塑造也较为概括严谨，稍显不足的是缺少一些画面的生动性和趣味性。

赵应　2008年上海市普通高校招生美术类专业统一考试　考入华东师范大学　指导教师：孙燕平

点评：画面的色彩调子十分明快响亮，具有一定的视觉冲击力，作者对物体的塑造也具有一定的把握能力。如果物体的暗部色彩更加透明一点，则画面会更生动自然。

张万俊　2009年上海市普通高校招生美术类专业统一考试　指导教师：德懿

点评：画面色彩调子和谐，物体形状处理概括、轻松，虚实得当，画面中心明确，要注意的是远处空间及边缘的处理还应更考究。

陈梁　2009年考入中国美术学院壁画系　指导教师：朱平

点评：画面色彩统一而又丰富，对色彩细微差别把握较好，主要物体刻画深入生动，富于艺术表现力。缺点是背景的左右墙面色块太平均，影响 画面的生动性。

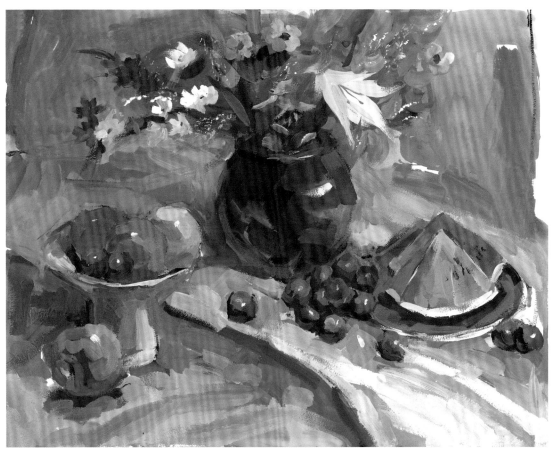

宋倩　2008年上海市普通高校招生美术类专业统一考试　考入上海大学美术学院　指导教师：孙燕平

点评：该作业为默写作品，色调和构图基本稳妥，物体的冷暖关系也有所体现。缺点是物体的主次关系不够明确，衬布笔触简单了，没有塑造好。

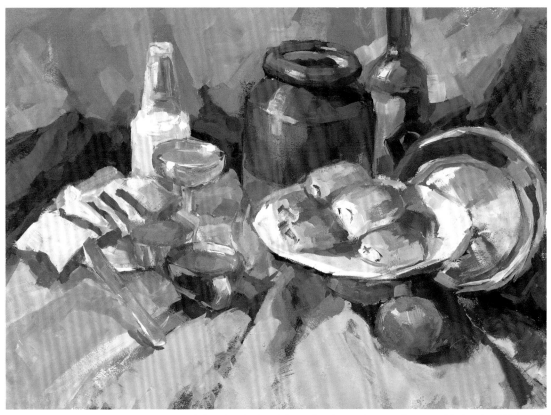

嵇宾红　2009年上海市普通高校招生美术类专业统一考试　总分414分　考入上海理工大学出版印刷学院　指导教师：关岩

点评：画面色调协调，质感和的空间感及体感较好，色彩和冷暖对比关系处理得较好。画面协调有整体性，不足之处是陶罐的造型略有欠缺。

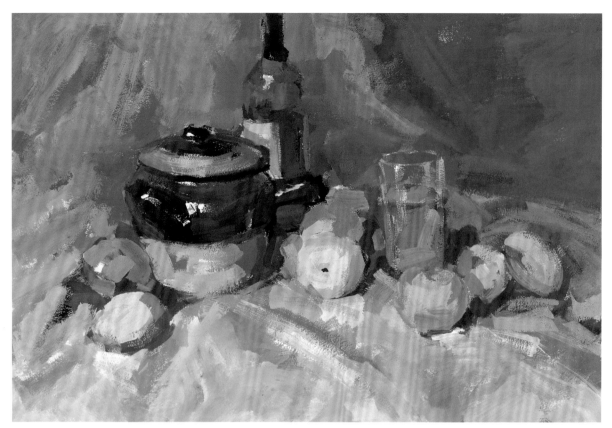

娄奕琳　2009年上海市普通高校招生美术类专业统一考试　总分431分　考入华东师范大学　指导教师：朱平

点评：画面表现完整，色调明快统一富于变化，物体塑造刻画深入，有一定的艺术性。

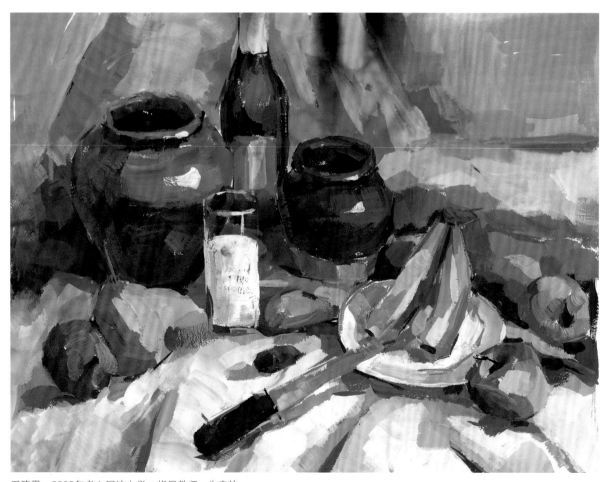

邢骁男　2009年考入同济大学　指导教师：朱彦炜

点评：画面色彩搭配和谐，构图大胆富有张力，笔触表现概括大气，素描关系到位，绘画技巧熟练，反映出作者比较扎实的绘画功底。

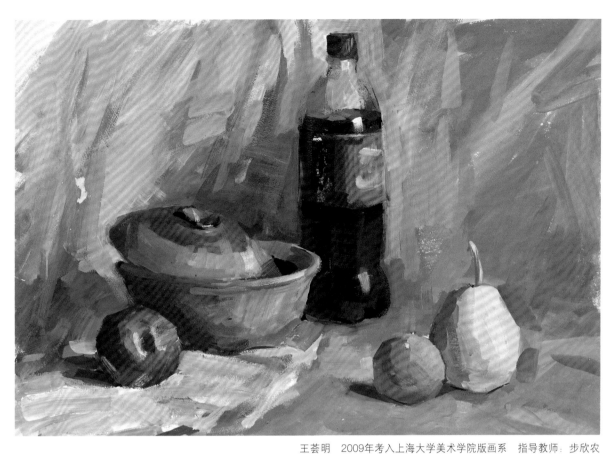

王荟明　2009年考入上海大学美术学院版画系　指导教师：步欣农

点评：作者准确地表现了灯光光源的暖色调。画面物体虽显简单，但砂锅盖和可乐瓶的上半部分作了深入精细地刻画，形成节奏感，富有生气。作者能抓住亮点刻画是这幅画的特点。

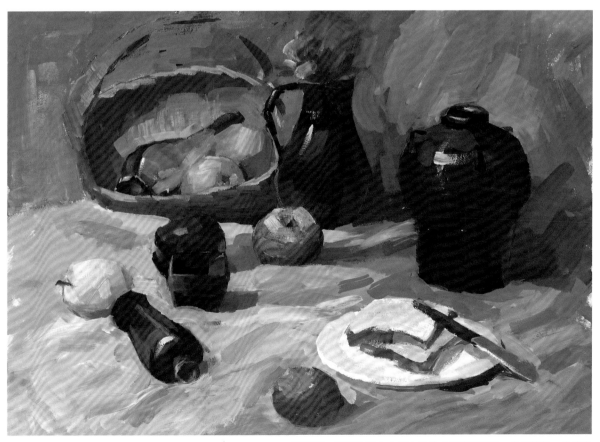

王荟明　2009年考入上海大学美术学院版画系　指导教师：步欣农

点评：画面色调浓重沉稳，物体塑造有分量感，虚实相宜，营造了较好的节奏感和空间深度。桌面上的水果和小瓶摆放有点平均，如稍注意疏密组合，构图更为完美。

章文超　2009年考入华东师范大学　指导教师：梅荣华

点评：画面色调统一，形体刻画深入，笔法有力，造型肯定，色块概括。不足之处是局部刻画不够细腻。

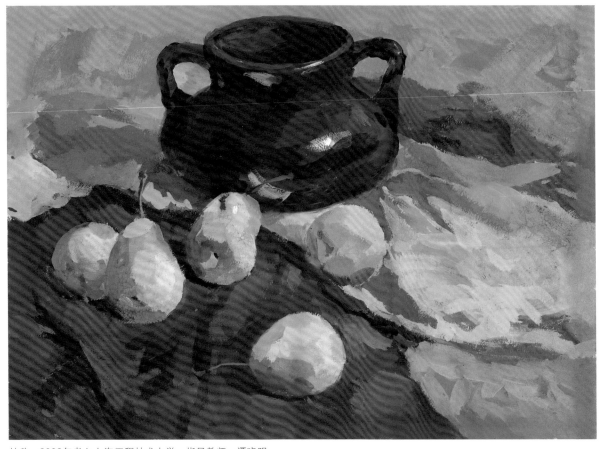

林欣　2002年考入上海工程技术大学　指导教师：谭晓明

点评：物体暗部颜色透明，用笔较肯定，画面色彩响亮，冷暖关系和谐，色调较厚重，空间感好。不足的是物体边缘线较硬。

王荟明　2009年考入上海大学美术学院版画系　指导教师：步欣农

点评：该画物体造型严谨，黑、白、灰关系明确，质感表现也较好，酒瓶的色相明度与花瓶过于接近，如受光面稍加提亮，则可拉开两者之间的距离。

何蔼　2004年考入上海应用技术大学　指导教师：步欣农

点评：该画造型结实，笔触肯定，可见作者的体面意识较强。背景衬布和画框稍嫌生硬与黑气，如处理得虚淡一些画面更为整体。

牟嘉骏　2009年考入上海师范大学　指导教师：梅荣华

点评：画面色调明确统一，用色沉稳，造型厚实，用笔概括，空间感强烈，素描关系处理得较好。

娄奕琳　2009年上海市普通高校招生美术类专业统一考试　总分431分　考入华东师范大学　指导教师：朱平

点评：该画造型完整，物体塑造较有力度，用笔干净利落，色彩冷暖关系表现到位，较好地表现了物体的质感。

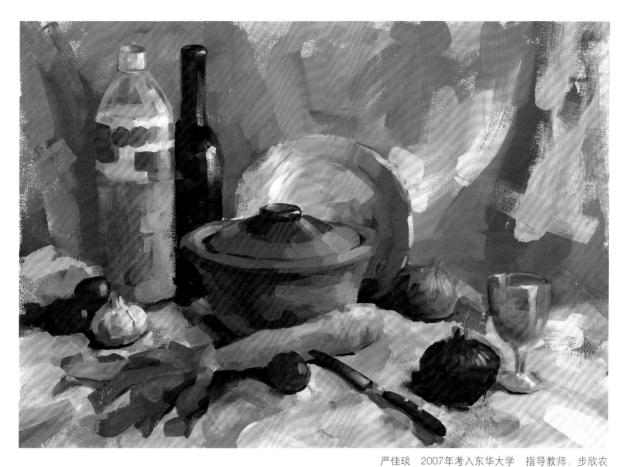

严佳琰　2007年考入东华大学　指导教师：步欣农

点评：作者用笔轻松灵巧，虚实有致，色调明亮透明，作者善用色彩组织画面，富有冷暖变化的灰色调运用得特好，不足之处是画面略显粉气。

严佳琰　2007年考入东华大学　指导教师：步欣农

点评：该画物体造型结实，笔触自然，桌布用笔洒脱奔放，并与西瓜、苹果等物体形成对比，作者又能熟练运用明暗互衬来营造画面。如背景的明度与冷暖稍区别于桌面，则画面更为丰富生动。

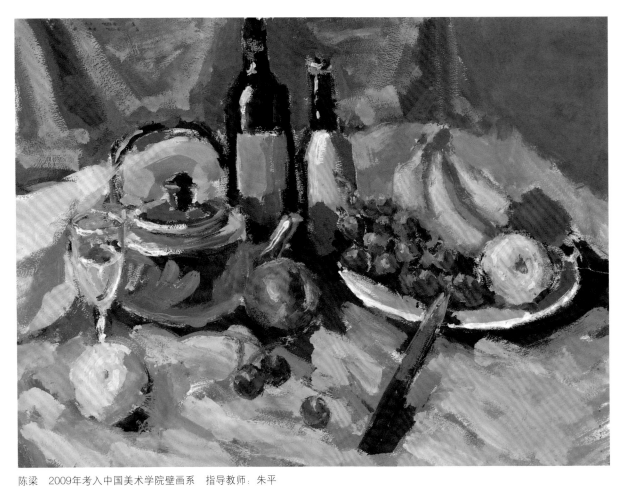

陈梁　2009年考入中国美术学院壁画系　指导教师：朱平

点评：画面构图饱满，造型生动，色调把握准确，用笔富于表现力。缺点是刀与苹果连成一线，构图较平。

陈玲　2009年上海市普通高校招生美术类专业统一考试　总分410分　考入上海大学美术学院油画系　指导教师：朱平

点评：该画素描关系表现到位，整体感较强，用笔准确而轻松。物体厚实，枯湿相间有油画般的肌理厚重感。

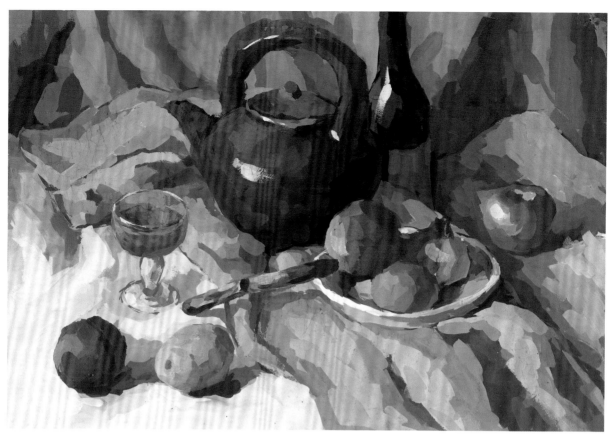

黄蓓雯　2008年上海市普通高校招生美术类专业统一考试　色彩134分　考入上海大学美术学院数码系　指导教师：于树斌

点评：画面色彩统一，主次分明，笔触灵动而具体，每一个笔触、每一块色彩都与形体紧密结合。很好地处理了画面的主与次、繁与
简、虚与实、具体与概括的关系。

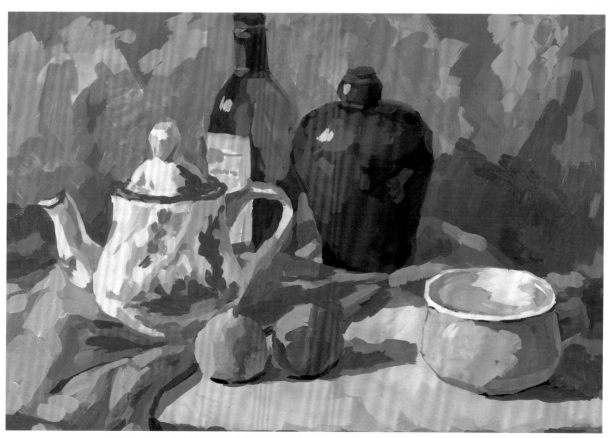

于子叶　2006年上海市普通高校招生美术类专业统一考试　考入上海大学美术学院雕塑系　指导教师：于树斌

点评：整幅画面色彩亮丽和谐，形体刻画大胆而又具体，画面色彩统一又不失对比。白色茶壶的刻画即具体生动又不繁琐，上面的图
案处理恰到好处。背景中的蓝灰冷色衬布与前面的两块暖色衬布形成了既对比又和谐统一的效果。

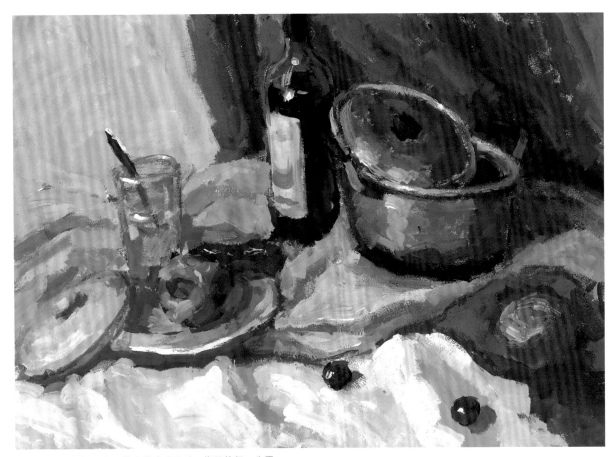

陈梁　2009年考入中国美术学院壁画系　指导教师：朱平

点评：画面色彩厚重，对灰色调掌握较好，物体的质感表现到位。

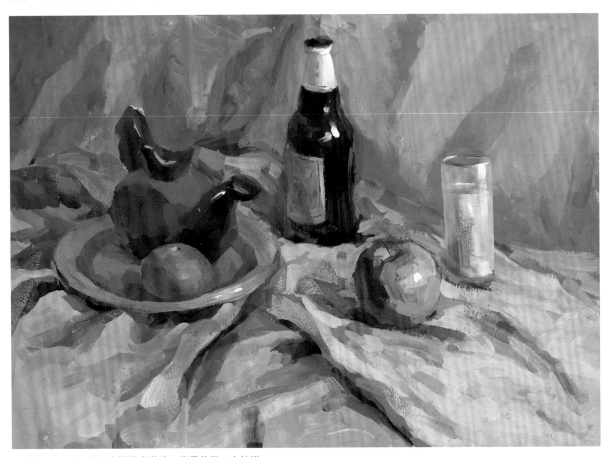

马珠萍　2000年考入中国美术学院　指导教师：李林祥

点评：画面整体关系不错，空间感较强，色彩纯度对比很好。对色彩的理解尚可，酒瓶、苹果的塑造较为结实。

章宽　考入中国美术学院设计类专业　指导教师：欧翔轩（双禾轩）

点评：画面构图较为理想，物体摆放富有个性，色彩关系比较合理，运用颜色得当。作者有较强的艺术表现能力。

华夏　2008年上海市普通高校招生美术类专业统一考试　色彩135分　考入上海大学美术学院雕塑系　指导教师：于树斌

点评：画面色调统一，笔触明确、肯定，对形体的体积塑造感强，刻画深入细致。画面主次空间关系明确，色彩既统一亮丽又深沉厚重。

章宽　考入中国美术学院设计类专业　指导教师：欧翔轩（双禾轩）

点评：画面构图完整，色彩关系明确，色调明快，物体的形体把握正确，唯一不足的是艺术表现力还不够。

张晟　2007上海市普通高校招生美术类专业统一考试　考入上海师范大学　指导教师：范佩俊

点评：该画塑造形体与质感表现较好，木瓜与刀柄的处理较为生动，不足的是画面上同色处理需变化有比较。

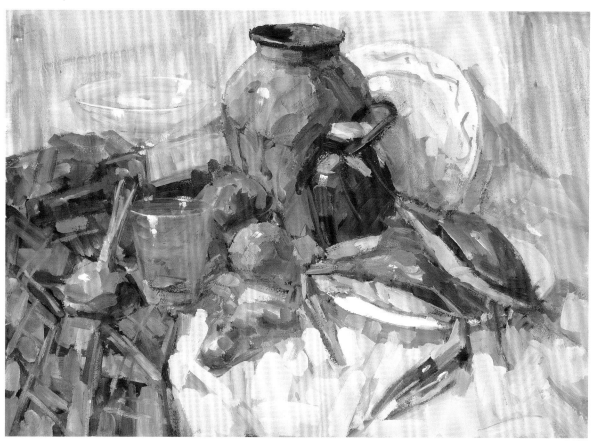

范俊晨　2007年上海市普通高校招生美术类专业统一考试　考入上海戏剧学院　指导教师：张磊

点评：画面色调统一，色彩丰富和谐。有一定的体积和空间感。不足之处是用笔略显单调。素描层次感不强。

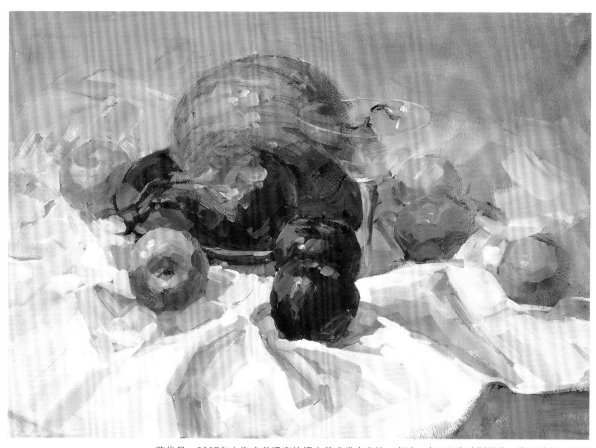

范俊晨　2007年上海市普通高校招生美术类专业统一考试　考入上海戏剧学院　指导教师：张磊

点评：画面黑、白、灰关系明确，形体塑造表现充分，有较强的空间感。不足之处是前面两红色水果应从色彩和构图、造型上稍作处理，拉开它们之间的对比关系。

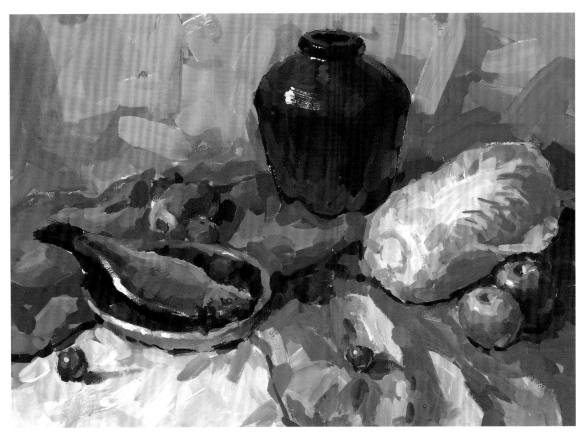

孔安琪　上海市普通高校招生美术类专业统一考试　考入上海大学美术学院　指导教师：顾依青　（双禾轩）

点评：画面完整，色彩关系正确，笔触爽快干净，物体塑造上虽有一定的体积和空间感，但局部刻画还是马虎了点。

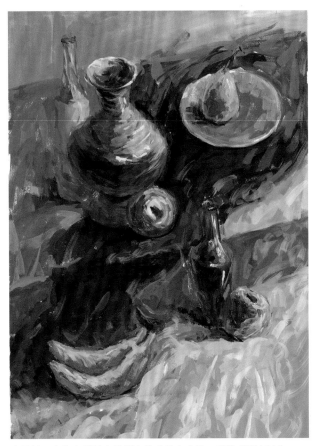

沈承慧　上海市普通高校招生美术类专业统一考试　色彩141分
考入上海应用技术大学　指导教师：殷永耀

点评：画面以中性暖色调为主，用笔放松生动，有一定艺术表现力。

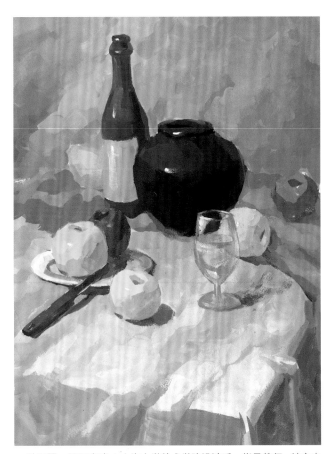

孙夏晋　2005年考入上海大学美术学院设计系　指导教师：钟方来

点评：色调统一明亮，色彩变化细腻丰富，空间感较好，造型严谨。
缺点是物体刻画不深入，构图较空，画面显得较平。

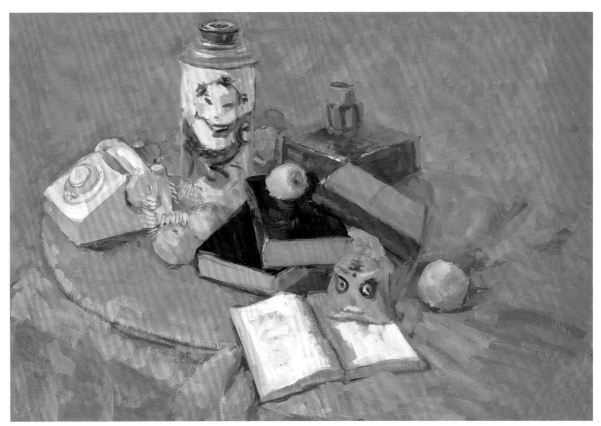

曹桦桦　2007年上海市普通高校招生美术类专业统一考试　色彩146分　考入上海师范大学　指导教师：张磊

点评：画面以黄灰色调为主，构图稳定有空间层次感，色彩关系和谐统一，作者对于体积与质感以及空间感有着一定的艺术表现能力，但不足的是在画面的虚实处理上稍欠弱。

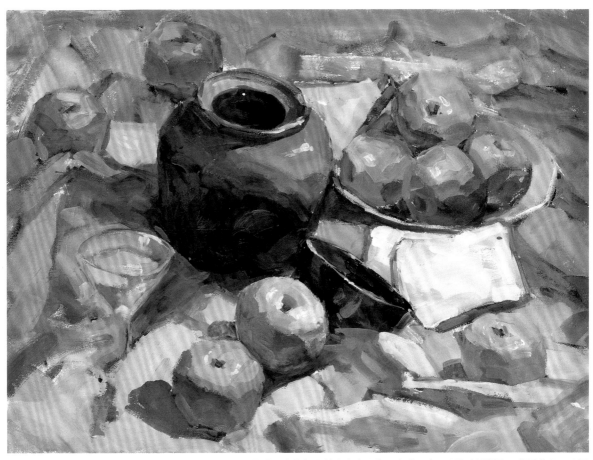

吴靖钰　2006年上海市普通高校招生美术类专业统一考试　考入上海戏剧学院　指导教师：张磊

点评：画面色调明确，色彩丰富和谐，素描黑、白、灰关系对比强烈，作者对于形体结构色彩关系的把握较为到位。

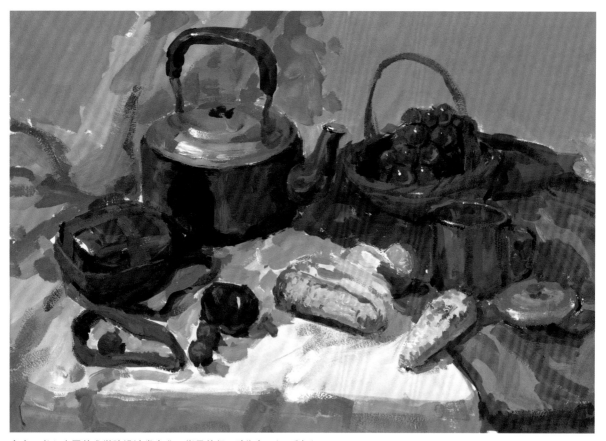

章宽　考入中国美术学院设计类专业　指导教师：欧翔轩　（双禾轩）

点评：画面构图完整，物体塑型比较到位，冷暖关系较理想，但颜色单调欠艺术表现力，如果用色能再大胆一些会更好。

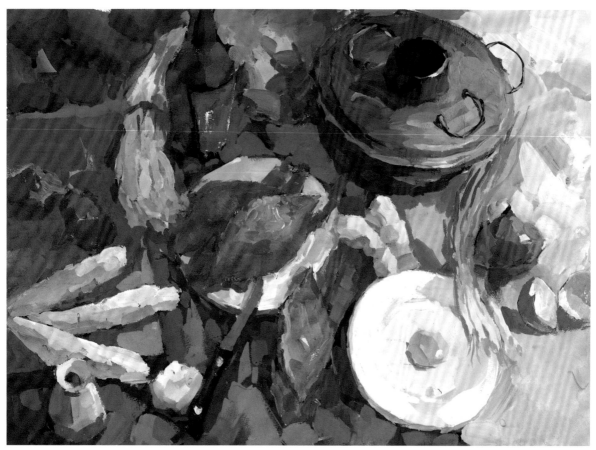

郭樑　2008年上海市普通高校招生美术类专业统一考试　色彩142分　考入上海大学美术学院　指导教师：邵黎明

点评：画面视角选择较好，在构图上物体摆放较合理，具有平面装饰效果，从亮部到暗部色彩推移自然、明确，冷暖变化表现丰富，作者用笔、用色大胆，技法娴熟。不足的是有些物体刻画略显粗糙、简单。

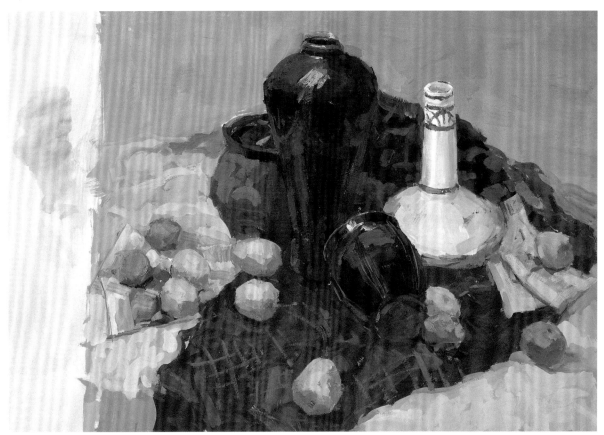

曹桦桦　2007年上海市普通高校招生美术类专业统一考试　色彩146分　考入上海师范大学　指导教师：张磊

点评：画面黑、白、灰关系明确，色彩和谐统一，对于物体的塑造有一定的表现力，如果最后面的陶罐再稍减弱些，画面之间就不
会显仓促了。

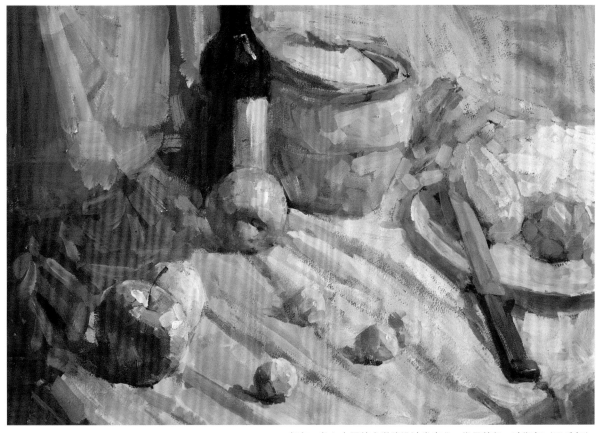

章宽　考入中国美术学院设计类专业　指导教师：欧翔轩（双禾轩）

点评：画面整体效果比较理想，色彩冷暖关系正确，对物体的刻画比较深入扎实，用笔果断干脆。如果啤酒瓶和罐子的布局能稍
稍再偏离画面中心线就更为理想。

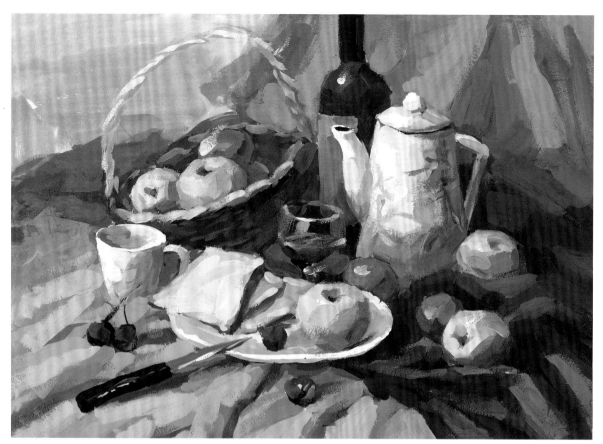

章叶峰　2008年上海市普通高校招生美术类专业统一考试　色彩136分　考入上海大学美术学院　指导教师：邵黎明

点评：作者用色老练、成熟，色调明快、色彩和谐。形与色结合较好，充分表现了各种物体的质感。色彩冷暖变化丰富、空间感强。不足的是画面顶部物体与背景空间有些局促，构图略有不适。

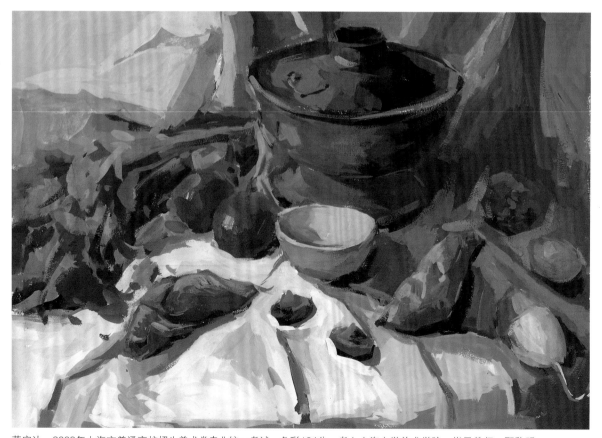

蒋安达　2008年上海市普通高校招生美术类专业统一考试　色彩134分　考入上海大学美术学院　指导教师：邵黎明

点评：画面构图完整，色彩和谐，调子明确，对于色调的处理和掌控能力强。各物体之间形体比例基本合理、结构准确。不足的是整幅画面塑造比较平均，缺乏精彩之处，画面显得有点平。

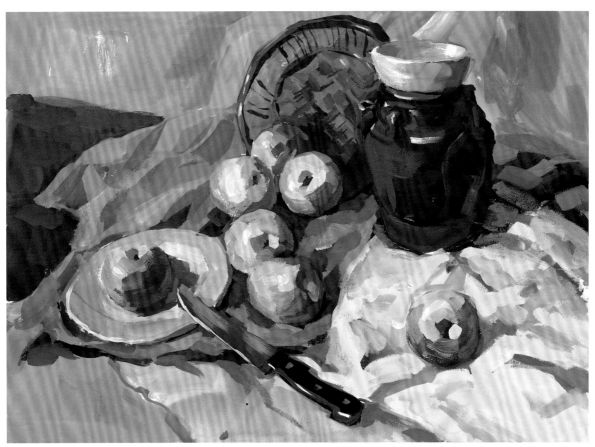

陈瑜　2007年上海市普通高校招生美术类专业统一考试　总分390分　考入上海华东师范大学　指导教师：夏春

点评：画面响亮，水果塑造结实，笔触干净利落，干湿技法运用得当。

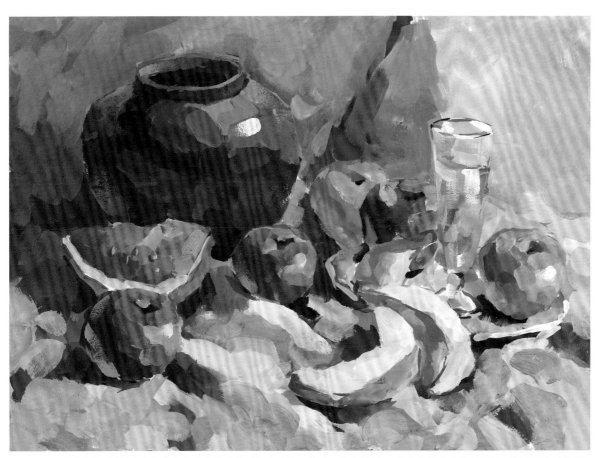

夏雯雯　2009年上海市普通高校招生美术类专业统一考试　总分413分　考入上海大学美术学院　指导教师：顾春燕

点评：画面构图完整，笔触运用熟练，形体塑造厚实，素描关系较强，有较扎实的绘画功底。

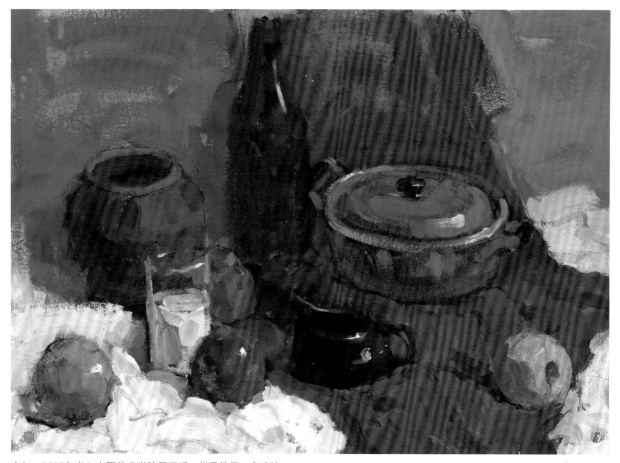

宋如　2005年考入中国美术学院雕塑系　指导教师：宋建社

点评：该画面色彩鲜亮而统一，笔触的表现生动活泼，有一定的视觉冲击力，但在形体塑造上欠深入具体。

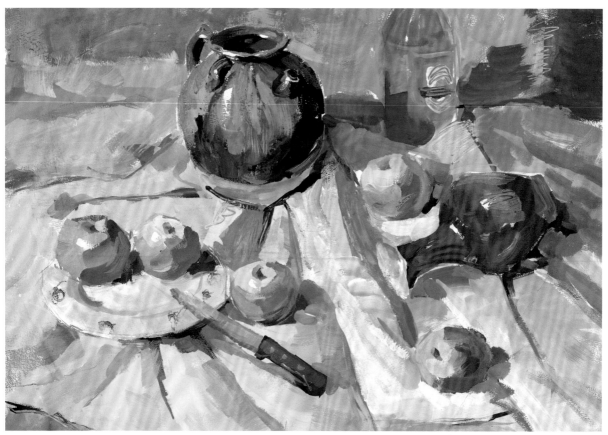

龚漠峰　2009年上海市普通高校招生美术类专业统一考试　总分375分　考入上海师范大学美术学院　指导教师：夏春

点评：作者有较强的素描功底，色调统一，干湿技法运用熟练，笔触大胆活泼，是一幅较好的习作。

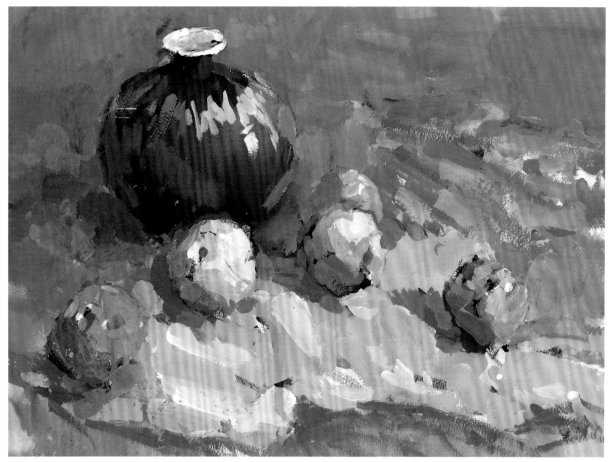

郭樑　2008年上海市普通高校招生美术类专业统一考试　色彩142分　考入上海大学美术学院　指导教师：邵黎明

点评：该画色彩亮丽、色调和谐，冷暖关系表现合理恰当。用笔轻松、干练，色彩表现生动。不足的是色块与形体塑造还不够严谨。

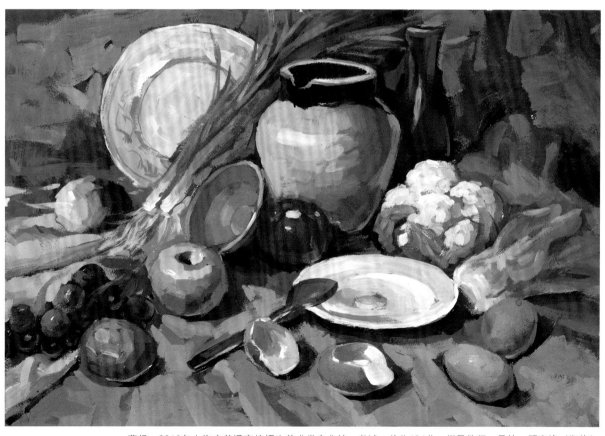

曹杨　2010年上海市普通高校招生美术类专业统一考试　总分404分　指导教师：吴炜、顾嘉峰（润格）

点评：该画形体塑造厚重，用笔干脆，画面富有张力，色调统一，盘中蛋黄及鸡蛋壳的质感表现较好。缺点是空间感稍弱。